DAIGEN

VIDEO MAKING ST

和日本攝影師DAIGEN一起
從零開始學習影片製作

DAIGEN 著

影片製作是如此有趣的事

也許有人認為影片製作的難度很～高。因為拍攝影片後還有編輯的作業，比起拍照或寫文章，難度稍微要再高一點。不過，影片製作所帶來的趣味和快樂遠遠超過它的難度，是可以帶給人喜悅的最強技術！

其一
可以將回憶鮮活的記錄下來

影片可以鮮活的記錄那一天、那一刻的回憶。旅行回憶、小孩成長過程、活動紀錄、平凡的日常。多年後回頭看之前拍攝的影片，就能鮮明的回憶起當時的感情、空氣氛圍和氣息。樹木緩慢搖擺的身姿、小嬰兒的動作、蟬的鳴叫聲、雨滴打在屋簷上的聲音、小嬰兒的動作、說話方式、咖啡廳的喧鬧聲、料理剛出爐的熱氣。一般來說，人類的五感中最強的是視覺，接下來是聽覺。影片可以同時給予視覺和聽覺上的刺激，所以我想即使經過很長的時間，回頭觀看時回憶也不會褪色。

現在開始拍攝的影片。試想10年後回頭看這支影片的情景。10年後的自己一定會這麼說。

「啊，那個時候有拍下影片，真是太好了。」

其二
可以讓人展露笑顏

覺得做影片很有趣，是從為高中社團朋友製作婚禮上的成長影片和驚喜影片的時候開始。聽到要好的朋友要結婚，我提出了「可以讓我製作影片嗎？」的請求，這是一切的開端。當時沒有為別人製作影片的經驗，我也不知道為何自己會說出那種話。但在不斷試誤之後，我完成了成長影片和驚喜影片。在婚宴上播放兩支影片時，那種興奮的感覺難以用言語形容。不只新郎新娘，雙方家人和出席的賓客都非常開心。最令我高興的，是在婚宴尾聲新郎父親最後致詞時，說「我兒子能有一個做出如此感人影片的朋友，真讓做父親的我感到驕傲。謝謝你，DAIGEN。」

我清楚的記得，自己做的影片竟然能讓這麼多人感到開心。如果可以將影片製作當成工作的話……？雖然我也有過這樣的想法，但因為每天被工作追趕，這個夢想不知何時被遺忘了。之後，因為長子出生，而我作為父親想讓兒子看見自己享受人生的身影，所以藉著這個機會從公司離職。下定決心認真踏入影像製作的道路，這又是另一個故事了……

其三
讓腦海中的事物形象化

可以依照自己腦海中所描繪的樣貌製作出一部作品或尚不足以被稱為作品的影像紀錄，也是影片的魅力所在。只是截取露出笑容的畫面也好，在開頭做出逗趣的表現也好，不管是搭配流行音樂，或是恐怖的背景音樂，將畫面變成黑白或刷淡，加入旁白或用字幕特效作裝飾都可以。

快樂、認真、感動、恐怖、悲傷、開心。影片可以依照自己所想的去設計。影片製作雖然有理論，但是沒有錯誤。打從心底想做的就是正確答案！也許可以看見被隱藏的創意面。經過試誤後產出的影片可以帶給人喜悅，光是想像這件事就很令人開心了，不是嗎？

前言

謝謝您翻開這本書。這本書收錄曾經擔任藥廠業務的DAIGEN踏足影像的世界後，經過反覆嘗試錯誤學會的影片製作技術。

真正開始使用無反光鏡相機投入影片製作，迄今正好五年。我買了剛上市的Sony α6500相機，嘗試拍下家庭旅遊的過程和料理的影片。當時不像現在，網路上沒什麼介紹攝影和編輯知識技術的文章或影片，我記得自己是透過觀看國外YouTuber提供的資訊一邊模仿一邊練習。

從五年前開始到寫這本書的現在，我一直持續進行影片製作。我本來就是一個迷於某件事就會無法自拔的性格，所以我一邊享受並發現「製作影片」樂趣，一邊持續這分工作到今天。即使是一個人也好，我想將我所感覺到創作上的快樂傳達給更多人知道，所以寫下這本書。我儘量將內容寫得簡單好懂、

充滿歡樂，所以如果這本書能多讓一個人認識影片的魅力，我會非常開心！讓所有人都能擁有用影片表達自己的機會。

DAIGEN

和日本攝影師DAIGEN一起
從零開始學習影片製作

Contents

Chapter 1

Chapter 1

Chapter 2

Chapter 3

Chapter 4

Chapter 5

Chapter 6

Chapter 7

相機要怎麼
選擇才好？

「來吧，選一台相機吧！」即使有人這樣說，還是很難決定要選擇哪種相機才好，對吧？
我最初選擇無反光鏡相機的原因是「這款設計正中我心」。「欣賞的創作者使用這台」、
「有想使用的功能」、「設計很可愛」等，相機的選擇方式沒有正確解答。每種選擇方式
都是最佳解答！遇到自己心儀的相機後，會越來越想拿出相機去攝影！找到那一台能以搭
檔相稱的相機吧！

Chapter 1

Chapter 2

Chapter 3

Chapter 4

Chapter 5

Chapter 6

Chapter 7

Chapter 1-1　各種相機的差異之處？

相機有單眼相機、無反光鏡相機（無反相機）、傻瓜相機、運動相機等各式各樣的種類，本書以常用在影片攝影上的無反相機為中心作說明。

■廠牌的差異

生產無反相機的廠牌非常多，在這裡彙總各個廠牌的特徵。

SONY 索尼

從入門機種到專業機種，提供種類繁多的相機選擇。許多機種都搭載便於拍攝照片與影片的功能。包含副廠（第三方廠商）製造的鏡頭在內，鏡頭的種類豐富多樣，可以透過交替使用不同鏡頭享受不同成像效果。

Nikon 尼康

螢幕（monitor）和觀景窗（finder）便於觀看，有許多可以在攝影上帶給攝影者喜悅的機種。多虧新規格的Z接環問世，鏡頭的性能不但持續進化，越來越高端之外，防手震功能效果佳也是一大特徵。Nikon相機適合想拍攝出自然色調的人。

FUJIFILM 富士

特別專注在色彩表現的廠牌。使用軟片模擬功能，無須編輯顏色，也能將照片和影片加上底片般的視覺效果。復古設計的相機很多，推薦給喜歡古色古香物品的人。

Canon 佳能

日本代表性的相機廠牌。不僅歷史悠久，也累積了許多值得信賴的口碑。因為能將皮膚的顏色拍得很漂亮，在拍攝像婚宴這種不能重來的場合時，攝影師經常使用Canon相機。Canon相機能呈現鮮豔的顏色，所以拍出的照片給人熱鬧繽紛的印象。

Panasonic 松下

世界上第一間銷售無反相機的公司就是Panasonic。Panasonic也和德國相機廠商「Leica（萊卡）」進行鏡頭生產上的商業合作，在兩大公司聯手生產的鏡頭中，有許多細節成像力佳的鏡頭。

OM Digital Solutions OLYMPUS

搭載微4/3（M4/3）感光元件，提供各種機型輕巧便於外出攜帶的相機。OM Digital Solutions製造的相機不僅外型亮眼又操作簡便，無論誰都能輕鬆上手。

■感光元件規格上的差異

感光元件對影片畫質影響甚大。所謂感光元件，就是接收從鏡頭透進來的光線並將光線轉換成影像訊號的零件，以底片相機來說，就是像底片一樣的功能。

- ■ 35mm 全片幅感光元件（36mm×24mm）
- ■ APS-C 感光元件・Nikon 等（23.6mm×15.8mm）
- □ APS-C 感光元件・Canon（22.3mm×14.9mm）
- □ 1/4.3 感光元件（17.3mm×13mm）
- □ 1 吋感光元件（13.2mm×8.8mm）
- □ 1/1.7 感光元件（7.5mm×5.6mm）
- □ 1/2.3 感光元件（6.2mm×4.7mm）

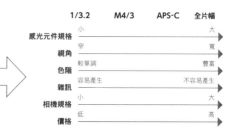

	1/3.2	M4/3	APS-C	全片幅
感光元件規格	小 →			大
視角	窄 →			寬
色階	較單調 →			豐富
雜訊	容易產生 →			不容易產生
相機規格	小 →			大
價格	低 →			高

視角 全片幅感光元件焦距是24mm的話，M4/3大約是兩倍48mm，APS-C則相當約1.5倍的焦距。即使使用相同焦距的鏡頭，相機使用的感光元件規格越小，視野越窄。想要進行廣角攝影時，要使用大尺寸的感光元件，相反的，若要拍在遠方的景物時，使用感光元件尺寸較小的相機較容易進行拍攝。

色階 所謂的色階，是表示色彩的深淺漸層。雖然也有例外，但可以說基本上感光元件尺規格較大的相機，可以呈現較纖細的色彩表現，畫質也較佳。

雜訊 在陰暗的地方攝影時，必須將相機感光度調高。調高ISO（於第16頁解說）數值後，畫面上常會出現如「雜訊」般粗糙的顆粒。如前面所述，感光元件是一塊感光的板子，雖然較大的感光元件可以接收較多的光，但當像素數量越多，每個像素所接收到的光就越少。因為將感光元件切割成縱橫的格子狀，1格=1像素。1格越大，接收到的光也較多，對光的敏感度也較高。感光元件和像素的平衡，也是拍出漂亮照片的重要要素。

相機規格 內建的感光元件越大，相機也有變大、變重的傾向。

價格 一般而言，感光元件越大的相機價格有越高的傾向。

■功能上的差異

每個相機搭載的功能都有所不同，下方彙總的主要是拍攝影片時必要的功能。

point❶ 可以使用4K攝影功能 　重要度 ★★★★☆

有些相機只能以FHD攝影。4K比FHD的解析度更高，可以拍出高品質的影片。「解析度」指的是構成畫面的像素密度。畫面就是像素的集合體所構成，以解析度較高的4K攝影的話，檔案容量會變大，第4章P.54介紹的檔案管理裝置也需要有大容量才行。考慮到多年後會拿出這些影片回顧，用4K拍攝可能比較好。

point❷ AF（自動對焦）功能 　重要度 ★★★★★

最近的相機每個都有AF功能，性能非常優異，但是有些廠牌或機種的相機很難對焦。此外，雖然以AF來統稱，但其實有配合人物瞳孔對焦的功能、追蹤動態物件並對焦的功能，也有適合用在對焦鳥類的功能，細分之下的對焦功能可謂五花八門。配合自己想拍攝的物件，思考看看什麼樣的AF功能是必要的吧！

point❸ 可否慢動作攝影 　重要度 ★★★★☆

之後會詳細解說，若選擇可以拍攝高幀數影像的相機，就可以做到慢動作攝影。慢動作攝影呈現的影像是肉眼無法在現實生活中看見的獨特影像表現，對於想要呈現有別於一般畫面的人來說是必備的功能。

point❹ 有無防手震功能 　重要度 ★★★★☆

因為影片通常是以手持的方式來拍攝，所以相機機身有防手震功能的機種比較好用。防手震的效果會因為機種而有所不同，所以要慎重的選擇。

point❺ 螢幕是否為觸控面板 　重要度 ★★★★☆

如果螢幕是觸控式的話，可以透過觸摸螢幕調整許多拍攝細節，如改變對焦位置或是變更設定等，非常方便。

point❻ 是否為多角度螢幕 　重要度 ★★★★★

對於常常自拍的人來說，可以將螢幕轉向自己方向的多角度螢幕是必備功能。除了多角度外，也有上下翻轉式的螢幕，或螢幕不會移動的固定式相機。

point❼ 能否以Log模式攝影 　重要度 ★★★★★

以Log模式攝影是以調色（color grading）為前提的攝影技法，攝影後藉由專用色彩對應表（Look Up Table）加入顏色資訊，就能再現實物的色調。想要藉由調色來創造自己想表現的世界觀的話，可以選擇有Log模式的機種。Chapter7-5（P.139）會有更詳盡的解說。

■設計上的差異

各個相機廠牌或機種的設計都有所不同。去家電量販店試著找一台外形符合自己喜好，平時會常常想拿著它到處走走的相機吧！

SONY α系列的最新機種α7 V是第5代，不僅在拍攝影片的攝影師中擁有高人氣，也是替換鏡頭選項最多的機種。

2008年，Panasonic發表DMC-G1這款他們自己稱為「無反單眼」的相機，這是當時世界第一台可交換式鏡頭的數位相機。因為機身小巧、拍攝品質良好的關係，無反相機的使用者漸漸增加。2013年作為α系列之一，SONY發表搭載全片幅感光元件的無反相機（無反光鏡的相機）α7後，瞬間人氣高漲。既然是數位相機，就不需要反光鏡，就某種意義上來看，無反相機或許可說是終於朝著數位相機該有的型態進化了。無反相機問世後，相機機身變得更輕盈，從單眼相機給人的既定印象脫胎換骨，各家公司推出的無反相機在設計和顏色上可說是琳瑯滿目。功能面的重要性自不待言，選擇一台專屬於自己、忍不著覺得「好想帶它出去拍照！」的相機，我想攝影會變得更快樂吧！

Chapter 1-2

選擇相機的重點都在這裡！

讀到這裡，也許很多人開始想「所以是要選哪種相機呢？」，選擇相機只要注意這3個重點就沒問題了！

point❶
有沒有搭載必要的功能？

　　首先，試著思考一下自己想要拍攝什麼類型的影片呢？Vlog、MV、小孩的成長紀錄、花、寵物、風景、人物。對自己想拍的類型有想法後，思考看看攝影時什麼是必須的。如果想拍風景的話，也選擇善於捕捉自然色調的相機比較好。想拍人物的話，也許需要能拍出散景效果或能慢動作攝影的相機。若對需要的功能完全沒有概念的話，可以試著觀摩YouTube等平台上別人的影片。多看幾支影片後，應該會得到幫助找出必要功能的提示。

point❷
是否適合自己的生活風格？

　　如果要拍攝小孩的話，推薦小型輕量的機型。想要拍攝野鳥和賽馬的話，望遠鏡頭是必須的，尺寸也許就不需要那麼在意了。如果是喜歡打扮的人，我想可以嘗試選擇適合自己衣著的相機。若相機能夠貼和自己的生活風格，那麼拿出相機拍照也會變成值得期待的事喔！

point❸
價格是否在預算內？

　　高單價的相機需要幾百萬日幣，便宜的則只要幾萬日幣，價格區間很大。而只買相機是沒有辦法攝影的。鏡頭、記憶卡、編輯用的電腦……等等也都是必需品。在選購相機的同時，要一邊思考是不是買齊所有配備的錢有在預算內喔！

Chapter 1-3

用智慧型手機也可以嗎？

強力防手震功能、配有多種鏡頭等，最近的智慧型手機功能都很先進。因為智慧型手機有智慧型手機的優點，依據想要拍攝的場景和相機替換使用，是個不錯的方法呢！

　　最近智慧型手機的畫質和功能都逐漸改良，乍看之下難以分辨是用無反相機還是用手機拍攝的。然而，因為智慧型手機內建的感光元件比無反相機小很多，如前文所述，很難營造散景效果，在較暗的地方也很容易出現雜訊。相反的，如果想在明亮的地方攝影，且拍攝時不打算製造散景效果的話，那麼用智慧型手機也OK。配合不同目的分別使用相機或手機來錄影吧！我其實有時也會用iPhone來拍Vlog喔！

DAIGEN One Point Advice
DAIGEN 的
關鍵建議

① 一起買會更方便的物件

除了相機之外需要的器材還有很多,在這裡要介紹的是拍攝影片時有的話更方便或絕對必要的物件。

絕對必要!

ND減光鏡

ND減光鏡是放在鏡頭前方調整進光量的鏡頭濾鏡,發揮如太陽眼鏡般的作用。這是在白天或明亮室內等地方攝影時的必備物件。為何需要ND減光鏡的原因,會在Chapter4-10(P.53)詳細說明。

詳細介紹請看影片!

調節進光量拍出漂亮的影像!ND減光鏡是影像製作的必要物件!!

有的話更方便!

三腳架

固定相機用的器材。錄影雲台也可以用在較安定的橫搖或直搖攝影。三腳架有大有小,有重有輕,種類非常多。在這裡推薦可以放在任何地方的金剛爪攝影腳架,重量不重非常好用。

迷你補光燈

在燈光較暗的餐廳或夜間攝影時,迷你補光燈是非常好用的工具。在平常能放入包包攜帶的迷你尺寸中也有燈光非常明亮的補光燈,像御守一樣隨時放在身上也OK!

記憶卡

為了記錄影片和照片的工具。雖然SD卡是主流,但有時需要被稱作microSD或CFexpress的記憶體。購入相機時,選擇適合相機的記憶卡吧!

編輯用電腦

為了編輯拍攝的素材,電腦是必需品,無論選擇Windows或Mac都可以。本書介紹的編輯軟體是Adobe Premiere,選購的電腦規格要可以驅動這個軟體喔!

詳細介紹請看這裡!

外接麥克風

使用外接麥克風,可以錄進更清楚的聲音。特別想收錄「聲音」的話,外接麥克風是必要的。因為小孩的聲音和自己的聲音都會隨著時間而改變,所以我想留下清晰的聲音。我喜歡用的是前後的聲音都能清晰收錄的DEITY V-Mic D4 Duo這款麥克風。

相機繩

拿在手上很害怕相機隨時會掉下去……!如果有這種想法的話,可以使用相機繩喔!市面上販售的相機繩各有許許多多不同的設計,依照衣著搭配作選擇,可能也是一件開心的事呢!

Chapter 1
Chapter 2
Chapter 3
Chapter 4
Chapter 5
Chapter 6
Chapter 7

Chapter 2

Chapter 1

Chapter 2

Chapter 3

Chapter 4

Chapter 5

Chapter 6

Chapter 7

再也不害怕！
仔細解說相機設定！

無反相機有「光圈優先」、「程式自動」，或是自己可以設定所有項目的「手動模式」等
攝影模式。對於以無反相機開始影像製作的人來說，第一個碰到的難關大概就是相機設定
吧！這一章要解說的是應該先記住的相機基本設定。

Chapter 1

Chapter 2

Chapter 3

Chapter 4

Chapter 5

Chapter 6

Chapter 7

Chapter

2-1 相機設定，嘗試認真了解看看吧！

參考YouTube影片

拍攝影片時，習慣將相機設定在【M】吧！感覺很難嗎？其實不會。不用擔心。實際拿起相機邊拍邊閱讀會更容易理解喔！

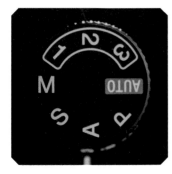

[P] 程式自動模式

設定在程式自動模式後，相機會自動控制光圈和快門速度。雖然這樣做就不用自己思考細節設定，但如果所有設定都依賴相機自動調整，那就會進步得很慢。不能自己設定快門速度這點在影片攝影上須特別留意。

[A、Av] 光圈優先自動模式

攝影者設定光圈大小（鏡頭的F值）後，相機會依據環境明亮度自動調整快門速度和ISO感光度的半自動模式。要展現「散景效果」的話，F1.4或F1.2等光圈較大進光量較多的鏡頭拍起來比較容易，但在影片攝影時快門速度的設定很重要，必須多加注意（在Chapter 2-5會詳細解說）。

[S、Tv] 快門優先自動模式

攝影者設定快門速度（1/●●的數值）後，相機自動調整光圈和ISO感光度的半自動模式。為移動速度很快或移動速度很慢的東西攝影，想要以拍攝對象的「速度」為優先時，很適合使用這個模式。但在這個模式下不能調整散景的效果。因為要設定的項目變少，所以可以集中在攝影上，很推薦這個模式。

[M] 手動模式

在手動模式中，攝影師要自己設定光圈、快門速度、ISO感光度。因為所有項目都必須靠自己設定，剛開始時可能會覺得很難，但之後會慢慢解說，請不用擔心！看完解說後一定可以確實了解了各個功能。

Chapter

2-2 光圈決定散景效果（F值）

「光圈」是指調整鏡頭進光量的洞，以「F1.4」或「F4」等數值表示。透過調整這個數值，可以改變明亮度或散景效果等表現。

■「光圈」另一個重要功能

如前面所說，光圈的功能是調整鏡頭進光量，但除此之外還有一個重要的功能，那就是「散景效果的調整」。F值的數值越小，散景效果就越強，對焦的範圍則越狹窄。F值的數值越大，散景效果就越小，對焦的範圍則越寬廣，可以清楚反映整體。進行人物攝影時，想突顯拍攝對象時，調降F值，想拍攝風景或大範圍景物時，可以調高F值，調整光圈，讓拍攝對象看起來更鮮明突出吧！

■「光圈」和明亮度的關係

「光圈」是調整鏡頭進光量的零件。鏡頭內有一個叫作「光圈葉片」裝置，是以薄板組成，只要調整光圈葉片，就可以調整進光量。光圈是以數值表示，這個數值被稱為「F值」。將F值設定較低，光圈葉片開啟範圍較大，鏡頭的進光量會隨之變大。F值設定較大，光圈葉片內合，鏡頭的進光量也會變少。鏡頭設定在最小的F值時叫作「開放光圈狀態」，即使在陰暗的場所也可以收到許多光線。

絞依據不同光圈值光圈葉片的大小變化（開放f1.2→f2.8→f5.6→f16）

■「光圈」和「散景」的關係

如同剛剛所說，只要操作F值的數值，就能調整進光量，散景效果也會發生變化。實際上以F2.8和F8攝影後，比較兩者的散景效果，兩者都是對焦在面前的金色和黑色濾鏡上。左邊照片是以「F2.8」拍攝的照片，沒有對焦的散景部分很大一片，無法看出濾鏡的整體樣貌。因為背景的散景效果很強，可以突顯作為拍攝對象的濾鏡。在右邊以「F8」拍攝的照片中除了可以看見後面的

馬克杯輪廓，也能看見背景物件的樣貌，但作為主要拍攝對象的濾鏡，反而因為背景物件的輪廓太清楚而無法突顯。攝影時依據想呈現的樣貌調整光圈吧！

F2.8	F8
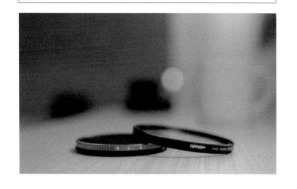	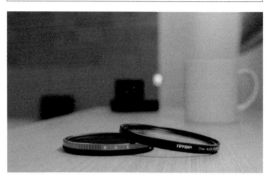

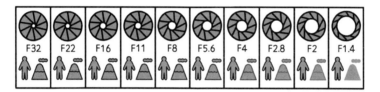

變小 ←————— 光圈（f值）————→ 變大

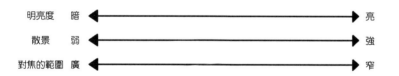

明亮度　暗 ←—————————→ 亮

散景　弱 ←—————————→ 強

對焦的範圍　廣 ←—————————→ 窄

以上圖整理光圈、散景和對焦範圍的關係。攝影時請試著參考這張圖，
因應拍攝對象和當時的狀況調整光圈。

關鍵解說

什麼是景深？

認識散景的時候，經常會聽到有人提到「景深」這個詞。「景深」這個詞，指的是對焦的部分前後「看起來有對到焦的範圍」。換句話說，「看起來有對到焦的範圍」越小，散景效果越大。影響景深的不只有光圈值（F值），還有鏡頭的焦距、拍攝對象以及相機之間的距離。此外，焦距越長景深會變得越淺，焦距越短則會變得越深（不同鏡頭帶來的不同散焦效果，會在3-4「什麼是焦距？」（P.27）單元

詳細解說）。依據拍攝對象和相機的距離，景深會有所不同。記住鏡頭焦距越短景深越深、焦距越長景深則越淺，會很有幫助喔！

Chapter 1

Chapter 2

Chapter 3

Chapter 4

Chapter 5

Chapter 6

Chapter 7

Chapter 2-3 以ISO感光度調整明亮度

「ISO感光度」對於相機的攝影設定來說是一個重要的要素。明亮的場所、陰暗的場所、室外、室內等，依據攝影場景的不同變更ISO感光度設定，就可以確保一定的明亮度。

「ISO感光度」是表示相機感光能力的數值。數位相機是藉由將感光元件上接收到的光轉變為數位訊號來成像。提升ISO感光度（將ISO 1600等數字調高）後，能讓數位訊號增幅，即使感光元件接收到的光量很少也能適當曝光，亦即調整為眼睛可以清楚看見的明亮度。我試著簡單説明一下，ISO感光度從100調到200之後，即使光圈值維持同一狀態，也可以兩倍速的快門速度來攝影。在陰暗的場景或室內等地方，可以在攝影時調高感光度。然而，感光度提升太多的話，數位訊號也會跟著增幅，就有可能發生雜訊，要多加注意。

ISO 100	ISO 6400

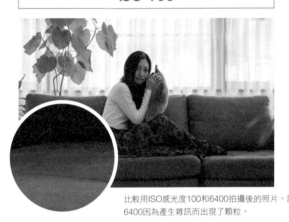

比較用ISO感光度100和6400拍攝後的照片，試著擴大沙發陰影的部分後就可以清楚看見ISO 6400因為產生雜訊而出現了顆粒。

Chapter 2-4 『影格率』 影片是另一種翻頁動畫？

雖然對人的眼睛來說，影片中的影像看起來是接連不斷的播放，實際上是像翻頁動畫一樣，由幾十張靜止畫面連接而成。決定影像流暢度的要素是「影格率」。

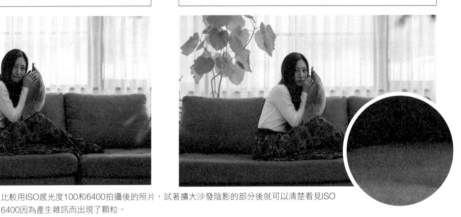

構成每秒影片的照片（影格）張數稱作「影格率」。影格率以fps來表示，這是取Frames Per Second（每秒影格數）的首字母縮寫而來。24fps的話，就是每秒有24張照片（影格），60fps的話，就是每秒60張。影片和照片的不同之處就在於影格率的設定。影格率越高，影像越流暢，但檔案大小也會增加。

24fps	電影或影音串流等
30fps	電視節目
60fps	運動或遊戲等
120fps	使用在部分遊戲、慢動作表現上

Chapter 1

Chapter 2

Chapter 3

Chapter 4

Chapter 5

Chapter6

Chapter 7

Chapter 2-5 快門速度的鐵律

拍攝照片或影像時，「快門速度」也是相機上的設定之一。這是控制攝影「時間」的要素。剛開始可能會覺得這個很難，但只要可以記住一定的法則就能安心了。

「快門速度」指的是按下快門後，快門簾開啟的時間。如果是拍照的話，會依據是在陰暗的地方、明亮的地方或快速移動的拍攝對象等要素操作快門速度，但拍攝影片時則主要是以影格率來控制拍攝對象的動作。拍攝影片時，有個理論說要將快門速度設定在「影格率乘以『2倍分之1秒』」。例如，影格率是24fps的話，就設定成1/50或1/60秒，60fps的話，就設定成1/100或1/125秒，這樣就可以拍出自然的動態模糊效果。以24fps攝影，卻將快門速度設定在1/500這種過快的速度，就會拍出像翻頁一樣不自然的影像，要注意喔！

One Point 關鍵解說

什麼是動態模糊？

「動態模糊」是指拍攝動作中的物件時會產生的晃動‧模糊效果。事實上人眼看在動的束西時，會將束西看成震動的感覺。實驗一下，試著在眼前將手左右搖動就很容易理解了喔！可以看見自然動態模糊效果的快門數值大約是影格率的「2倍分之1秒」。

■1/50？1/60？哪裡不一樣呢？一閃爍一應對方法

拍攝影片時，使用日光燈等人工照明的地方，會有所謂「閃爍」這種人眼無法跟上的高頻率閃爍，因此有必要思考應對這種細小閃爍的方法。東日本的電波頻率是50Hz，西日本則為60Hz，因應這種差異，東日本將快門速度設為1/50、1/100，西日本設為1/60、1/125可以防止閃爍的現象。

■內容整理

到目前為止，我已經說明了拍攝影片時的各種設定，在這裡複習一下吧！可以在相機上設定的ISO感光度、光圈（F值）、快門速度、影格率必須在每次攝影時都做好適當調整。各個功能的要點整理如下表，拍攝影片前，請一定要先確認看看喔！

拍攝影便時，ISO感光度、光圈（F值）、快門速度、影格率每次都必須做好適當調整。

ISO	調整明亮度的項目。要注意如果調得太高會出現雜訊。
光圈（F值）	F值調低的話，容易拍出明亮但模糊的影像。相反的，調高F值的話，對焦的面會變得很廣，拍出陰暗的影像。
快門速度	基本上設定在影格率的「2倍分之1秒」。東日本和西日本多少有些差異，也會影響明亮度。
影格率	構成每秒影片的影格張數。想要做出慢動作表現時，使用60fps或80fps。

Chapter 2-6　色彩的基礎由白平衡決定

放晴的日子、陰天的日子、室內的燈泡或日光燈等，依據攝影的環境不同，光會有不同顏色。為了防止影像的色彩受到各種不同光的顏色影響，要設定好「白平衡」喔！

更藍	基本	更紅
日光燈 模式	太陽光 模式	陰天 模式

晴天、陰天、燈泡或是日光燈，無論是自然光或人工照明，每種光都有各自不同的「顏色」。即使光源改變，調整「白平衡」功能也可以讓白色物件拍起來是白色的。基本上依照相機內建的光源類別調整白平衡設定就沒問題了。可以自己設定AWB（Auto White Balance），但因為在拍攝影片時，光源很容易隨時間產生變化（太陽的位置或雲層的狀況等），在攝影中色調走味的例子也屢見不鮮，所以避免這個問題比較好。儘管熟悉後也可以手動調整白平衡，但攝影時先依照相機內建的光源類型來設定吧！在編輯時也可以多少調整白平衡的效果。

3850K（日光燈）

6500K（陰天）

這兩張照片是在同一時間、同一地點拍攝的。將白平衡設定為「日光燈」後藍色調變強，而設定為「陰天」後，則變得帶點橘色。特意改變白平衡的設定，也可以做出不同顏色效果。

One Point 關鍵解說　以ISO自動模式攝影時也一起設定好曝光補償吧！

拍攝影片時，ISO感光度設定為「AUTO（自動）」時，為了讓手動設定的快門速度、光圈可以維持在「標準曝光」的狀態，相機會自動設定ISO感光度，因此有時明亮度會和自己想要的不同。「曝光」是指攝影時的進光量，進光量是由光圈、快門速度和ISO感光度來決定。「曝光補償」指的是為了將相機判斷的標準曝光調整為自己所要的明亮度而做的調整。例如，將曝光補償往正向調整，就能營造出清爽的氛圍、華麗的氛圍等，將曝光補償往負向調整，就能營造冷酷嚴肅的氣氛等，推薦拍攝者依自己想要的效果調整曝光補償。

Column01

栽進影片製作世界的契機

拍攝並製作10年前朋友婚禮的開場影片和成長影片，是我栽進影片製作世界的契機。

當時，我知道平常拍照用的SONY無反相機也可以拿來拍影片，又正巧要好的朋友要結婚，便第一次挑戰認真的企劃、攝影、編輯。

我做出了比超越自己想像的作品，在婚宴上播放時四周充滿「好厲害!」、「這是專家做的吧?」這些讚嘆之聲，我記得自己當時聽到這些讚美後，非常開心。

婚宴的最後，新郎的爸爸致詞時說:「我兒子能有一個做出如此感人影片的朋友，真讓做父親的我感到驕傲!謝謝你，DAIGEN。」聽到這句話我非常高興，認知到自己製作的影片可以讓這麼多的人開心，做影片搞不好是一件快樂的事!這樣的成功體驗就是我開始影片製作的契機。

當時的我還是公司職員，在那之後工作變得很忙，大約5～6年的時間幾乎沒有在「製作影片」，因為一些不在預料之內的事情又開始動畫製作，之後順水推舟的辭掉工作，投入影像事件的懷抱。

因為是在滑雪場拍攝，所以攝影時將相機包在毛巾裡。

Chapter

3

Chapter 1

Chapter 2

Chapter 3

Chapter 4

Chapter 5

Chapter 6

Chapter 7

選擇鏡頭就是
選擇擷取目光的方式

就特意安排影像的構圖及色調來說，呈現差異最簡單的方法就是更換鏡頭。以16mm的鏡頭拍攝的影片和85mm鏡頭拍攝的影片為例，除了視角一定有所不同外，散景的感覺也有很大的差異。如果可以選擇能將腦海中的影像具象化的鏡頭，必定能夠更加體會到影像創作的快樂！鏡頭選擇可以說是影像創作的醍醐味，在這一章中要將更換鏡頭的樂趣傳達給大家！

Chapter 3-1 接環是什麼？

參考YouTube影片

「接環」指的是鏡頭和相機本體連結接合的部分。如果接環相合，就可以將鏡頭裝在相機上。這裡要依廠商說明各種不同的接環。

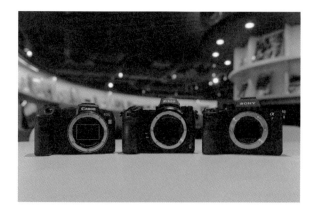

接環
會因為廠牌或機種而有所不同！

接環會因為廠牌或機種而有所不同，因為基本上相機機身和鏡頭的接環不合的話就不能將接環裝在相機上，所以一定要注意。當然，如果相機廠牌自行製造銷售的「原廠鏡頭」，賣的一定是與自家相機同樣接環的鏡頭。而專門製造鏡頭的廠商等「副廠（第三方廠商）製造鏡頭」也有尺寸相同的鏡頭（請詳P.25），同樣鏡頭對應不同接環的產品也不少。先記好自己的相機接環吧！

■同一廠牌也有不同接環

雖然可能有點難理解，但有時同一相機廠牌的相機也有不同的接環。像是SONY就出了E接環和A接環。這是因為有兩種相機，一種相機被稱為無反，也就是機內無反光鏡、觀景窗為EVF（電子觀景窗）的相機，以及另一種從底片相機時代持續到現在的單眼相機等的數位相機系列。以SONY來說，無反相機用的是E接環、單眼相機用的是A接環。此外，檢視下表後可以發現Panasonic和OM Digital Solutions是微4/3。Panasonic和Leica（表上未記載）都有L接環，因此同一個鏡頭可以對應不同廠牌的接環。

廠牌	接環	對應機種
SONY	E 接環	α7系列／α1／α9II／ZV-E10／α6000系列
	A 接環	α77II／α99II
Nikon	Z 接環	Z9／Z7II／Z6II／Zfc／Z30等無反相機Z系列
	F 接環	D6／D850等的單眼相機D系列
Canon	RF 接環	EOS R5／EOS R6／EOS R3等無反相機R系列
	EF 接環	EOS 5D Mark IV／EOS 7D MarkII等單眼相機
Panasonic	L 接環	S1等S系列
	微 4/3 接環	GH6等G系列
FUJIFILM	X 接環	X-E4／X-T5／X-H2／X-H2S等
OM Digital Solutions	微 4/3 接環	OM-D EM-1 Mark II／PEN E-P7等

Chapter 1

Chapter 2

Chapter 3

Chapter 4

Chapter 5

Chapter 6

Chapter 7

Chapter 3-2 讀取鏡頭名稱中的資訊

查看鏡頭的名稱，會發現是一串英文字母和數字排列在一起。事實上鏡頭的名稱中包含功能或鏡頭的等級、規格等資訊。這裡要介紹如何閱讀每個廠牌的鏡頭名稱。

SONY

SONY無反相機的鏡頭名稱表示方法比較簡單。以「FE」作為接頭名稱的開頭，接著是焦距、光圈，名稱最後則是以英文字母或記號表示鏡頭等級、或鏡頭搭載的功能。A接環也差不多是如此，只是接環名稱中沒有對應「FE」的部分。

❶FE ❷50mm ❸F1.2 ❹GM

❶FE／全片幅機種使用鏡頭、E／APS-C機種使用鏡頭　❷焦距
❸F值　❹GM／G Master鏡頭（最高級）、G／G鏡頭（高級鏡頭）、OSS／鏡頭內建光學式防手震功能、Macro／微距鏡頭

※SONY也有和蔡司（Zeiss）合作開發蔡司鏡頭。

Canon

Canon的鏡頭中，單眼用EF接環鏡頭中有許多價格實惠的品項，而2018年開始銷售的R系列單反相機使用的是RF鏡頭。只要使用EF鏡頭專用的轉接環，就能將鏡頭接到R系列相機上。

RF 接環

❶RF ❷15-35mm ❸F2.8 ❹L ❺IS ❻USM

❶鏡頭種類 RF／EF／EF-M等　❷焦距　❸F值　❹等級 L表示最高等級
❺防手震機制　❻USM／超音波對焦馬達　STM／步進式馬達

EF 接環

❶EF ❷50mm ❸F1.4 ❻USM

❶鏡頭種類 RF／EF／EF-M等　❷焦距　❸F值　❹等級 L表示最高等級
❺防手震機制　❻USM／超音波對焦馬達　STM／步進式馬達

Nikon

Nikon的鏡頭中有從底片相機以來存在很長一段時間的單眼用F接環鏡頭，以及2018年開始銷售的Z系列無反相機用的Z接環相機。只要使用專用轉接環，也可以將F接環鏡頭裝到Z系列相機上。

Z 接環

❶NIKKOR ❷Z ❸DX ❹16-50mm ❺f/3.5-6.3 ❻VR
❶NIKKOR ❷Z ❹24-70mm ❺f/2.8 ❼S

❶品牌名稱　❷接環名稱　❸無標記／全片幅機種使用鏡頭、DX／APS-C機種使用鏡頭
❹焦距　❺F值　❻VR／防手震機制　❼S／S-Line

S 接環

❶AF-S ❸NIKKOR ❹24-70mm ❺f/2.8 ❻E ❼ED ❽VR
❶AF-P ❷DX ❸NIKKOR ❹10-20mm ❺f/4.5-5.6 ❻G ❽VR

❶系列　AF-S／超音波對焦馬達　AF-P／步進式馬達
❷無標記／全片幅感光元件　DX／APS-C感光元件　❸品牌名稱
❹焦距　❺F值　❻G／無光圈環　E／電磁光圈　❼低色散鏡片　❽防手震功能

Panasonic

Panasonic的數位相機統一為LUMIX這個品牌。相機分成搭載全片幅36X24mm感光元件的「LUMIX S」（L接環），和17.3X13mm感光元件、微4/3規格用的「LUMIX G」，LUMIX G用的鏡頭也可以裝在OM Digital Solutions（舊OLYMPUS）的相機上。

L 接環

❶LUMIX ❷S PRO ❸70-200mm ❹F4 ❺O.I.S

❶品牌名稱　LUMIX／LEIC
❷系列名稱　S／一般鏡頭　S PRO／符合Leica標準的高品質鏡頭
❸焦距　❹F值　❺防手震

微 4/3 接環

❶LUMIX ❷G ❸X ❹VARIO ❺12-35mm ❼F2.8 II ❽ASPH. ❾POWER O.I.S.
❶LEICA ❷DG ❹VARIO-SUMMILUX ❺10-25mm ❼F1.7 ❽ASPH.

❶品牌名稱　LUMIX／LEICA
❷系列名稱　G／微4/3　DG／LEICA的微4/3
❸品牌名稱　❹變焦鏡頭標記
❺SUMMILUX／F1.4的LEICA　SUMMICRON／F2的LEICA品牌鏡頭
❻焦距　❼F值　❽非球面鏡面標示
❾MEGA O.I.S／防手震　POWER O.I.S／MEGA 比O.I.S更強力的防手震

FUJIFILM

FUJIFILM的數位相機有搭載APS-C（23.6X15.8mm）感光元件的X系列（X接環）和搭載43.8X32.9mm大型感光元件的GFX系列。後者的鏡頭接環是G接環。兩種鏡頭的鏡頭名稱標記方法幾乎相同，在鏡頭名稱最前方寫XF的是使用X接環，寫GF的是使用G接環。

X 接環

❶XF ❷55-200mm ❸F3.5-4.8 ❹R　LM　OIS

❶系列　XF／XC　❷焦距　❸F值
❹R／搭載光圈環的鏡頭　LM／搭載線性馬達　APD／柔順散景　WR／防塵防滴功能　OIS／防手震

OM Digital Solutions（舊OLYMPUS）

OM Digital Solutions（舊OLYMPUS）是微4/3系統，主要有面向高端玩家到專家的OM-D系列和休閒式的PEN系列。鏡頭接環被稱作微4/3，和Panasonic的LUMIX G系列同樣是微4/3系統，因此LUMIX G系列用的鏡頭也可以裝在OM Digital Solutions的相機上。鏡頭名稱的標示比較簡單，非常好理解。

微 4/3 接環

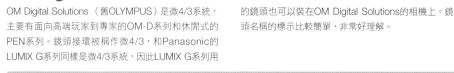

❶M ❷.ZUIKO ❸DIGITAL ❹ED ❺40-150mm ❻F2.8 ❼PRO
❶M ❷.ZUIKO ❸DIGITAL ❹ED ❺14-42mm ❻F3.5-5.6 ❽EZ

❶微4/3的「M」　❷品牌名稱　❸標示為數位相機用
❹Extraordinary Dispersion（特殊低色散玻璃）使用　❺焦距
❻F值　❼「M.ZUIKO PRO」附屬於系列鏡頭
❽具有電動變焦功能的鏡頭。此外也有表示「IS」鏡頭內建防手震機制的文字。

3-3 原廠鏡頭與副廠鏡頭

「副廠鏡頭」和相機廠牌為自家鏡頭製造的「原廠鏡頭」在成像與功能上稍微有些不同，可以讓挑選鏡頭變成一件更有樂趣的事。這裡要介紹一些具有代表性的副廠。

相機廠牌自行開發銷售的原廠鏡頭和製造其他零件的副廠

若持有的是Canon，RF接環鏡頭被稱為原廠鏡頭。副廠鏡頭指的是TAMRON或Tokina等其他廠商製造的鏡頭。「副廠製造的鏡頭性能很差！」很久以前雖然有這種説法，不過最近副廠鏡頭不僅性能提升很多，也有很多風格獨特的品項，因此也開始有越來越多攝影師會特意選擇CP值高的副廠鏡頭。

TAMRON -騰龍-

TAMRON是一間創立於1950年的老牌鏡頭製造商，銷售許多高倍率變焦鏡頭。TAMRON有許多價格親民的鏡頭，因此是許多影片攝影師、照片攝影師經常使用的品牌，此外，能呈現栩栩如生的畫面也是TAMRON備受人們青睞的原因之一。近年開始銷售的「G2系列」（G2指的是第二世代，也就是改良以前世代鏡頭後型號）主要是用在SONY E接環相機機種，不只成像效果佳，多功能也是G2系列的特徵。

ZEISS -蔡司-

這是由德國光學儀器製造商開發的鏡頭。蔡司是世界最大的電影攝影用鏡頭製造商，除了電影用鏡頭外，也製造包括單眼相機用的鏡頭、顯微鏡、醫療儀器鏡頭等各種不同的產品。SONY E接環鏡頭中也有蔡司鏡頭，不過那是SONY和蔡司合作開發的「原廠鏡頭」。蔡司鏡頭和日本鏡頭的設計思維不同，鏡頭中心的部分解析度很高，有獨特的散景效果和有透明感的成像效果是最大特徵。

Tokina -圖麗-

鏡頭濾鏡製造商「Kenko（肯高）」和光學儀器製造商「Tokina」合併後改名為Kenko Tokina，並以Tokina為品牌名稱開發銷售鏡頭。Tokina鏡頭的特徵是藍色發色表現優異，被稱作「Tokina Blue」。品項從超廣角鏡頭到望遠鏡頭、微距鏡頭等應有盡有，針對大多數的接環都有銷售可以適用的商品。無論是定焦鏡頭或變焦鏡頭的價格都很實惠，也是Tokina鏡頭的魅力所在。

Chapter 1
Chapter 2
Chapter 3
Chapter 4
Chapter 5
Chapter 6
Chapter 7

Chapter 1

Chapter 2

Chapter 3

Chapter 4

Chapter 5

Chapter 6

Chapter 7

Voigtländer-福倫達-

株式會社COSHINA以德國老牌Voigtländer之名製造銷售的鏡頭。除了製造可以轉接到SONY E接環相機、X接環、Z接環等許多廠牌相機上鏡頭之外，也開發了復古風格的老鏡等鏡頭，風格獨特的品項是許多知名大廠模仿不來的。Voigtländer以手動對焦的鏡頭為主力，金屬製的鏡頭重量適宜且做工精細，因此擁有傲人的超高人氣。

SIGMA-適馬-

SIGMA是相機及鏡頭的製造商，以變焦鏡頭為主，銷售各式各樣不同的鏡頭。近年來以銷售多種解析度高且成像鮮明的鏡頭為廠牌特徵。以Contemporary（當代）、Art（藝術）、Sports（運動）的概念發展出3個不同的系列，不僅是鏡頭中心、四個角的成像解析度也很高是SIGMA鏡頭的最大魅力。雖然廣為人知的是鏡頭製造商的定位，但實際上也有在開發和製造相機。

副廠鏡頭的 優點和缺點

副廠的品項選擇很多，為了不要發生「欸！怎麼和想像的不一樣。」這樣的事，先來認識各種優點和缺點吧！

○ 優點

價格實惠
比起一般原廠鏡頭，副廠鏡頭通常價格較低。當然在性能上有所差異，因為有些鏡頭只要花不到原廠一半的錢就可以買到，不用考慮口袋深度這一點真的很有魅力。

別具風格的鏡頭
有許多風格獨特的鏡頭是副廠產品的魅力。例如TAMRON的28-200mm F/2.8-5.6 Di III RXD是可以拍攝28到200mm的高倍率鏡頭。蔡司Batis 2/40 CF就如名稱所示是「CF（Close Focus）」，最短攝影距離是24cm！可以體會各式各樣風格的效果是一大優點。

✕ 缺點

防手震功能和AF效果不佳
與原廠鏡頭相較之下，在防手震和AF的表現上，副廠鏡頭的功能比較不穩定。這是因為與相機接環電子接點的相容性，及與機身的密合程度無法做得像原廠一樣好。

無法對應廠牌獨特的功能
只有一部份的原廠鏡頭才能使用SONY α7IV之後內建的呼吸補償功能，副廠鏡頭則無法使用這樣功能。今後隨著相機持續進化、新增越來越多功能後，也許只有原廠鏡頭才能使用的功能也會隨之增加。

總而言之哪種比較好？ 最近副廠鏡頭性能變得可圈可點。不僅價格便宜，成像效果能匹敵原廠相機的鏡頭也不在少數。多方嘗試後，選擇自己喜歡的鏡頭就可以囉！

Chapter 1
Chapter 2
Chapter 3
Chapter 4
Chapter 5
Chapter 6
Chapter 7

Chapter 3-4 什麼是焦距？

鏡頭的「焦距」指的是鏡頭的中心點到感光元件之間的距離，一般來說以「16mm」或「50mm」等數值來表示。這裡要來介紹焦距的差異如何影響到成像。

焦距會改變可以攝影的範圍

「焦距」指的是從鏡頭中心到感光元件上成像之間的距離。焦距單位是mm（毫米）。這個數字越大，拍攝的範圍（視角）就越小。50mm被稱作標準鏡頭，焦距小於50mm的鏡頭是廣角鏡頭，焦距大於50mm的鏡頭則被稱為望遠鏡頭。廣角鏡頭的視野較寬廣，而焦距較長的望遠鏡視野則較狹窄。換言之，拍攝同樣距離同樣拍攝對象時，廣角鏡頭下的拍攝對象較小，以望遠鏡頭拍攝則會看起來較大。此外，透視效果和景深也會有所差異，了解特徵並讓效果反映在影像上是非常重要的。

■試著比較16mm和85mm影像的差異

從同樣的地方進行攝影，相較於16mm呈現出拍攝對象和周圍的景象，85mm只呈現出拍攝對象的上半身。從背景來看，16mm的背景很清晰，可以清楚看見周圍的樣子。我想85mm的背景則有很明顯的散景效果。即使是從同樣的進行攝影，只要改變焦距就能大幅影響給人的印象。

16mm

85mm

■感官元件與焦距

感官元件的尺寸	焦距的範圍		
	廣角	標準	望遠
全尺寸	35mm 以下	40mm / 60mm	70mm 以上
APS-C	23mm 以下	26mm / 40mm	46mm 以上

先前已經說明過拍攝的範圍會依據鏡頭的焦距變化，不過拍攝範圍也會因為感光元件的尺寸產生變化。事實上，感光元件變小的話，即使使用相同焦距的鏡頭，成像範圍也會變窄。簡單來說，感光元件越小，所能截取到的成像範圍也越小。也許就已經看過「35mm等效焦距」這個詞，這是以全片幅為基準，標示出在使用同一鏡頭時其他尺寸的感光元件所能成像的範圍，APS-C是1.5倍（僅Canon為1.6倍）、微4/3則要2倍才會變得和全片幅的焦距差不多。例如，APS-C的感光元件搭配50mm的鏡頭一起使用後，就變成50X1.5＝75mm。

■廣角鏡頭　～35mm

焦距28mm～35mm的鏡頭是廣角鏡頭，若範圍再更寬的話就稱為超廣角鏡頭。因為可以反映出的範圍較寬廣，最適合用來拍攝建築物或風景等。旅行或拍攝Vlog時，可以完全傳達現場的氛圍。自拍時，若使用16mm～20mm左右的焦距的話，不會讓自己的臉變得太大，可以拍出剛剛好的平衡，非常推薦。

廣角鏡頭很適合在想拍攝寬敞室內場地、想要將風景盡收於影像中及自拍時使用。

■標準鏡頭　35mm～50mm

標準鏡頭一般指的是50mm左右的焦距。以50mm為中心的變焦鏡頭被稱作標準變焦鏡頭。這個焦點距離因為很接近人眼看見的視覺範圍，因此拍攝時的操作很方便，也很容易上手。特別以50mm～85mm拍攝時少有歪斜，是人像攝影經常使用的焦距。不少人的第一個使用的鏡頭都從標準鏡頭入門。

若是光圈較亮的鏡頭，因為帶有散景效果，再加上和拍攝對象的距離等考量，非常適合人像攝影。

■望遠鏡頭　85mm～

超過85mm被稱作中望遠，超過200mm則被稱作超望遠鏡頭，即使拍攝的是遠方的人物或景物也可以呈現得很清楚，所以這個焦距常被用在拍攝孩子的運動會、觀看體育比賽或活動攝影上。一般來說越是拍攝遠方景物，手震的情況就越嚴重，因此使用望遠鏡頭拍攝影片時，常常會將相機放在三腳架上攝影。這個區間的焦點距離的魅力在於大範圍的朦朧感和壓縮感。

壓縮感指的是讓遠方拍攝對象的透視感減少的效果，攝影者透過取出和拍攝對象的距離後，效果就會增強。

■比較焦距從16mm到85mm所呈現的拍攝對象

選擇鏡頭時，依據想要拍攝的風格來決定的焦距。例如廣角鏡頭可以反映較寬廣的範圍，但若只是反映寬廣的範圍，就可能會因為畫面整體的資訊量較少而給人太寂寥的印象。這種時候即使是使用廣角鏡頭，只要攝影時能大幅拉近與拍攝對象的距離，就能同時將作為主角的拍攝對象和其四周的景物都納入鏡頭之中。此外，若拍攝時想營造散景的效果，用F1.4等光圈值較小、焦距比標準鏡頭更長的鏡頭攝影，就可以產生大面積的散景。望遠鏡頭雖然反映的範圍較小，散景也較大，但很適合用來拍攝背景太雜亂的場景。為了讓大家更容易理解各個鏡頭焦距的特徵，我試著比較了從「16mm」到「85mm」各種鏡頭的成像特徵。因為攝影時為了讓拍攝對象看起來差不多大，這幾張照片攝影者和拍攝對象之間的距離各不相同，請仔細觀看拍攝對象自身的成像效果和背景的散景效果。

16mm

背景沒什麼散景效果，很容易看出拍攝對象所在的位置。

24mm

在拍攝Vlog等想要讓背景和人物取得恰到好處的平衡時很適合使用。

35mm

在這個焦距下，很容易就能讓拍攝對象和背景的散景效果都看起來很自然。

50mm

接近人眼平時的觀看方式，想要給人自然又真實的印象時很有用。

85mm

背景的散景效果很強，突顯出拍攝對象的存在感，可以拍出距離感適中的影像作品。

關鍵解說

背景與人物的平衡

人像攝影時，想讓背景模糊並突顯人物時，適合用50mm～85mm，人物和背景都想拍攝時16mm～24mm，想在兩者之間取得平衡的話以35mm的焦距拍攝效果感覺很不錯。使用50mm以上焦距的鏡頭拍攝時，若是手持拍攝的話很容易會因為手震影響拍攝效果，因此攝影時要記得使用防手震功能喔！

Chapter 1
Chapter 2
Chapter 3
Chapter 4
Chapter 5
Chapter 6
Chapter 7

■不同焦距下的透視

焦距差異會使得拍攝對象和背景透視呈現出不同樣貌，這也是攝影的樂趣之一。廣角鏡頭的焦距越短，拍攝對象和背景的距離就會越遠，背景會看起來愈加寬廣。焦距較長的望遠鏡頭會減弱透視效果，放大背景，因此和拍攝對象會看起來距離很近。這個被稱作「壓縮感」，是使用望遠鏡頭的醍醐味之一。

16mm

使用廣角鏡頭
拍攝對象和背景距離較遠

廣角鏡頭最大的特徵就是呈現的範圍很寬廣。可以反映出比肉眼所見寬廣的範圍。因此，用廣角鏡頭拍攝壯闊的風景時可以展現震懾人心的力量，也可以將大型建築物完全收入鏡頭之中。與此相反，在狹小的地方中，即使是無法與拍攝對象拉出距離的場景，也可以呈現出寬廣的範圍，不只會將房間拍出寬敞的感覺，就算是多人場景也可以將所有人都放入畫面內。此外，廣角鏡頭的景深很深，其特點之一是從面前到遠處都能對焦。若以廣角鏡頭拍攝，遠處的景物會看起來更遠，近處的人物則會看起來更近。因此除了作為主角的拍攝對象外，也很容易說明當下其他細節狀況。

使用望遠鏡頭
拍攝對象和背景距離較近

135mm焦距和85mm並稱為中距離望遠鏡頭，經常被用在人物攝影上，若是中距離望遠微距鏡頭的話，也常配用在商品攝影上。望遠鏡頭的特徵在於遠處的拍攝對象會被拍得很大。另外，拍攝對象和背景的距離感有些為壓縮感。望遠鏡頭的景深很淺，散景範圍很大，因此很容易突顯拍攝對象的存在感是特徵之一。與上方的16mm照片相較之下，畫面中的背景範圍較狹窄，此外，是不是也感覺背景很靠近自己呢？因為望遠鏡頭可以拍攝的範圍很狹小，不會拍到背景雜亂的地方或多餘的景物，很容易整理背景呈現的效果，可以拍出突出主要拍攝對象的畫面。

135mm

關鍵解說

焦距會改變？什麼是35mm等效焦距？

在Chapter1也介紹過這個概念，即便使用相同鏡頭，若相機內建感光元件的尺寸不同，焦距也會改變。（請參考P.27的圖表）。例如全片幅感光元件的相機搭配焦距16mm的鏡頭，若使用的是APS-C感光元件的相機，焦距約24mm，使用50mm鏡頭加上APS-C的焦距則為75mm。「35mm等效焦距」是當感光元件尺寸有差異時，為了統一焦距數值而存在的標準。若是全片幅感光元件的相機，焦距直接對應「35mm等效焦距」的數值，不需要特別注意換算方法，但若是APS-C的話，焦距要乘以1.5倍（Canon是1.6倍），微4/3尺寸則要乘以2倍才會變成「35mm等效焦距」的焦距。

Chapter 1

Chapter 2

Chapter 3

Chapter 4

Chapter 5

Chapter 6

Chapter 7

Chapter 3-5 定焦鏡頭和變焦鏡頭

鏡頭分成無法改變焦距的定焦鏡頭和可以在一定範圍內改變焦距的變焦鏡頭。
這個章節要介紹定焦鏡頭和變焦鏡頭各自的特徵。

定焦鏡頭和變焦鏡頭最大的差異在於能否調整焦距。定焦鏡頭只標示「50mm」等一個數值而已，變焦鏡頭則會以「24-70mm」的方式標示兩個數值。攝影時在兩個數值之間可以自由調整焦距的就是變焦鏡頭。相對的，定焦鏡頭如果標示「50mm」的話，就只能以

「50mm」的焦距進行拍攝，焦距是固定不變的。雖然變焦鏡頭很方便，但這兩種鏡頭各有不同的地方和特徵，接下來我會進行說明。

■定焦鏡頭

如上圖所示，定焦鏡頭上只會記錄一種數值。雖然便利性不如變焦鏡頭，但可以有許多呈現景物細節、光圈值明亮的鏡頭。

自己找角度
嘗試構圖

因為定焦鏡頭不像變焦鏡頭一樣可以改變焦距，所以通常鏡頭構造本身非常簡單，特別是廣角到標準之間的鏡頭，定焦鏡頭比變焦鏡頭更加簡便輕巧，因此十分常見。定焦鏡頭中也有許多如F1.8或F1.4等光圈值明亮的鏡頭，夜晚或在室內攝影時，或是想使用大範圍散景表現時，定焦鏡頭非常好用。另一方面，由於定焦鏡頭不像變焦鏡頭一樣能改變焦距，必須要自己移動，或是請拍攝對象移動才能完成攝影。換個方向思考，因為定焦鏡頭必須自己移動雙腳，在焦距可拍攝的固定範圍內嘗試構圖，所以能夠磨練攝影技巧，以及掌握和拍攝對象間距離感的技巧。

■變焦鏡頭

變焦鏡頭上會記錄兩個數字，如「24-70mm」等，在這個範圍內可以連續移動鏡頭改變焦距，因此比起定焦鏡頭，變焦鏡頭的長度必較長。

只要一個就能
嘗試各種拍攝方式

使用變焦鏡頭可以在鏡頭規定的範圍內改變焦距，一個鏡頭就可以拍出各種不同風情的照片是變焦鏡頭的魅力所在。在婚禮、孩子的運動會等活動上拍攝時，如果要換鏡頭的話，我想就會錯失按快門的機會。此外，登山等會受限於站立位置的地方，若使用變焦鏡頭就能以各式各異的焦距拍攝。另一方面，變焦鏡頭的特性是裡面的鏡頭會移動，灰塵很容易跑進去是缺點之一。再者，相較於定焦鏡頭，光圈值最明亮的鏡頭大概也都在F2～F2.8左右，在防手震和陰暗處攝影上要多下工夫。

Chapter 3-6 什麼鏡頭適合拍攝影片？

鏡頭選擇會決定影像的品質優劣。在眾多選項中，有適合拍攝影片和不適合拍攝影片的鏡頭。這裡介紹適合拍攝影片的鏡頭特徵。

影片攝影要選擇哪種鏡頭？

每個相機有不同鏡頭接環，如P.22所說明，每個相機都有可以使用的鏡頭和無法使用的鏡頭，即使扣掉無法使用的鏡頭，替換鏡頭也有很多不同的種類，第一次拿起相機拍攝影片時，可能也有不少人覺得不知道要選擇哪種鏡頭。因此，這裡我要依據自身經驗列出適合影片拍攝的鏡頭。不是說若用的不是這幾種鏡頭就不能拍攝影片，我想第一次選購鏡頭時可以參考這些品項。

❶ 小巧輕量

影片攝影和拍照片不同，手震的話會直接反映在影像上。若拿的是又大又重的鏡頭，手震的幅度會很明顯，因此常常會拍出搖搖晃晃品質不佳的影片。而且相機太重的話，手很容易累。在還沒習慣影片拍攝時，推薦小巧輕量的鏡頭。

❸ AF對焦聲較小

以自動對焦（AF）模式攝影時，有些鏡頭在對焦時馬達會發出很大的聲音。因為馬達啟動多少會發出聲音，這也是可以理解的事情，但有時攝影中會收錄到AF的對焦聲。拍攝動畫時，聲音也是很重要的，購買鏡頭時，請確認一下AF對焦聲。現在市面上也有專為影片拍攝設計的靜音鏡頭。

❹ 對焦環輕巧

不採取自動對焦，而是以自己調整設定的手動對焦（MF）攝影時，有時必須一邊攝影一邊前後調整對焦。因為對焦環較重的鏡頭很難變更對焦的位置，所以好好選擇對焦環可以順暢轉動的鏡頭吧！

❷ 即使改變焦距F值也不會改變

變焦鏡頭中有些鏡頭在改變焦距時F值會一起變動。F值變動後明亮度也會變動，所以每次都必須改變設定，建議使用F值不會變動的鏡頭。

❺ 對焦呼吸少

「對焦呼吸」是指調整對焦時，影像的「視角（反映範圍）」也會跟著變化的現象。若是對焦呼吸較強的鏡頭，視角一旦變化沉浸感也會隨之減弱。

◯ne Point 關鍵解說

個人喜好很重要！

雖然介紹了適合用還拍攝影片的鏡頭，但到頭來選擇鏡頭時攝影者的「喜好」還是影響最大的。因此一概以「這個很棒喔！」論斷很難傳達想法，參考這次介紹的幾個重點，希望大家可以找到能在設計和成像細節上能滿足自身喜好的最佳鏡頭！

DAIGEN One Point Advice

DAIGEN的
關鍵建議

2 善用鏡頭轉接環享受以他牌鏡頭拍攝的樂趣

「鏡頭轉接環」是讓接環不同的相機機身和鏡頭相接的道具。藉由使用鏡頭轉接環，也可以使用老鏡頭和其他廠牌的鏡頭。

　　如P.22的說明，若連接相機和鏡頭的「接環」型號不合，鏡頭就無法裝到相機上。然而，使用被稱作「鏡頭轉接環」的這種工具，就能讓接環型號不同的相機和鏡頭接在一起，也就是說本來不適用的鏡頭就能裝到相機上了。例如，購買新機時，雖然接環型號變了，但若想繼續使用之前一直在用的鏡頭，或是想用「老鏡」的復古鏡頭來營造現代鏡頭無法表現的畫面時，鏡頭轉接環非常好用。從單純改變接環型號到有電子接點、內建自動對焦功

能的品項，鏡頭轉接環有各式各樣的種類。不過使用接環不同的鏡頭所帶來的結果是自己要負責的，請確實搜集資料後再購入並使用。

「SHOTEN」是外國製鏡頭轉接環代理商焦點工房的原創品牌。許多商品的價格都很親民是一大魅力。

Kenko製造並銷售鏡頭濾鏡和替換鏡頭等產品，其生產的鏡頭轉接環是日本製造，是精度和信賴度都很高的產品。

K&F CONCEPT銷售相機相關用品。有很多面向國外品牌鏡頭接環的轉接環。

SONY E接環的鏡頭可以裝在Z接環的相機上。有電子接點的鏡頭轉接環可以保留Exif資訊。

將SONY E接環用的鏡頭「SONY E 10-18mm F4 OSS」裝在Nikon Zfc上的狀態。意外非常合適的新風格。也可以欣賞外觀的變化。

為了在α7S III裝上老鏡，準備好了鏡頭轉接環。不是卡榫接環，而是使用像螺絲一樣一圈一圈轉進去的轉接環。

在α7S III裝上可以說是老鏡基本款的人氣鏡頭PENTAX Super Takumar 55mm F1.8（M42鏡頭）。老鏡的設計非常有個性。

在α7 IV裝上VM接環的HELIAR classic 50mm F1.5。我非常中意老鏡般的成像效果。MF鏡頭的效果帶來一種和平時不同的趣味性。

這是以α7S III X Super Takumar 55mm F1.8的組合拍攝的畫面。獨特的色調也是老鏡的魅力之一。尋找自己喜歡的鏡頭也是很快樂的事喔！

Chapter 3-7 依據不同場景選擇鏡頭的注意要點！

用相機拍攝影片最棒的醍醐味就是更換鏡頭。改變鏡頭後，表現的幅度就更寬廣了。在這裡要說明眾多鏡頭中，各種場景適合使用的鏡頭。

改變鏡頭 世界也會跟著改變！

無反相機和單眼相機都可以替換鏡頭，各個公司都推出很多鏡頭任君挑選。雖然只要更換鏡頭就可以拍出完全不同感覺的表現，但鏡頭種類繁多，我想很多時候不知道在某個場景下要選擇什麼樣的鏡頭才好。這裡要依據不同攝影場景介紹挑選鏡頭的重點，請一定要參考看看！

❶ 想拍攝Vlog！

Vlog是「Video Blog」的簡稱，也就是以影片呈現自己喜歡的人事物。Vlog攝影可以在許多不同的場景下進行，機動力非常重要。為了一個不漏的拍攝當下發生的事，選擇輕巧小型的鏡頭，在攝影時更容易操作。此外，若能拍攝各式各樣範圍下的畫面，

就可以做出讓人看不膩的影像作品，所以建議準備好可以拍攝各種不同焦距的鏡頭。

Vlog 攝影中想自拍！➡ 廣角變焦鏡頭

手持相機自拍的話，若用的是20mm以上的鏡頭，自拍時自己的臉會塞滿畫面，用20mm以下的廣角鏡頭比較容易操作。16-35mm等的廣角變焦鏡頭在自拍時很好用喔！

雖然不自拍但想拍 Vlog！➡ 標準變焦鏡頭

雖然要拍Vlog，但應該不會自拍吧……若是這麼想的話，推薦使用確實能呈現散景效果的標準變焦鏡頭。廣角端的鏡頭可以拍攝的範圍較大，因此可以展現現場的氛圍。

使用24-70mm等的標準變焦望遠鏡頭的話，70mm左右的中望遠範圍會產生散景，可以更突顯出拍攝對象。使用各種不同的變焦鏡頭所帶來的醍醐味，正是攝影的魅力之一。

Chapter1

Chapter 2

Chapter3

Chapter 4

Chapter 5

Chapter6

Chapter 7

❷想要夜間攝影！

　夜間攝影時，我想選的是光圈值較亮的鏡頭，這樣不用將ISO感光度調高，可以拍出雜訊較少的清晰影像。例如F1.2或F1.4等的光圈值，在陰暗的地方也可以大光圈攝影，這樣無須將ISO感光度調得太高也可以進行拍攝。推薦使用F2.8以下的鏡頭，這樣在陰暗的場景中也可以保有適當的明亮度，拍攝出雜訊較少的影像。

拍攝夜景＋人物 ➡ F2.8 以下的標準～中望遠鏡頭

推薦使用能清楚拍出拍攝對象的標準～中望遠鏡頭！使用中望遠鏡頭並打開光圈，選擇有點光源的背景，就能拍出美麗的圓形散景，影像中有滿滿的浪漫氛圍。

煙火可說是夏季的風物詩，建議使用光圈值明亮的鏡頭，這樣一來拍攝孩子快了玩著煙火的樣子時，不僅是煙火，也可以確實拍下孩子的表情！

拍攝夜景！ ➡ F2.8 以下的廣角鏡頭

拍攝夜景時，推薦使用可以將寬廣的景象收進相機中的廣角鏡頭。建議盡量使用光圈值較明亮的定焦鏡頭，這樣不用將ISO感光度調高，就可以拍出雜訊少的清晰影像。然而，光圈值明亮的鏡頭通常會又大又重，因此挑選時也要考慮是不是自己拍得順手的尺寸。

❸想要有散景效果！　　➡ F2.8 左右的標準～中望遠鏡頭

若想表現出大範圍的散景效果，選擇光圈F值明亮的鏡頭（大口徑鏡頭）吧！此外，即使F值相同，標準鏡頭比起廣角鏡頭更能營造大範圍的散景，而望遠鏡頭做出來的效果又比標準鏡頭更強。P.15詳細說明了散景的呈現效果。

雖然望遠鏡頭的焦距越長散景的效果就越強，但相對的拍攝範圍變小，很容易就手震。若是以手持相機的方式攝影，選擇50mm～85mm左右的鏡頭吧！F1.2或F1.4對焦的面會變得太薄，稍微縮小光圈較容易拍攝。

❹想要減少手震！　➡ 比 24mm 更寬的廣角鏡頭

廣角鏡頭的景深很深，因為對焦的範圍很寬廣，所以即使手震也不會很明顯。另外，在各種鏡頭中，有些鏡頭有內建防手震功能，所以想不使用三軸穩定器和三角架拍出無手震的影片時，選擇防手震的鏡頭也是一種方法。還有，想要手持相機攝影時，盡量選擇輕巧的鏡頭，可以好好拿住相機，減少手震。

❺想在餐廳或咖啡廳攝影！　➡ 廣角和近距離鏡頭

為了讓餐廳和咖啡廳室內空間拍出寬敞的感覺，必須使用焦距短、可以拍攝大範圍的廣角鏡頭！除了可以拍出強調透視效果的畫面外，因為對焦範圍寬廣，可以清楚反映店內的樣子。

拍攝食物時，若有可以近距離拍攝食物的鏡頭，可以拍下更多采多姿的畫面。此外，有清楚的色調深淺變化，也可以給人更深刻的印象。廣角鏡頭有許多可以近距離攝影的鏡頭，但這樣散景會變得很小，微距鏡頭或中望遠域的鏡頭也是很好的選擇。

◯ne Point 關鍵解說 — 剛開始時使用套裝鏡頭也可以嗎？

為了讓相機初學者也可以立刻開始嘗試影片和照片攝影，套裝鏡頭採用焦距容易使用的鏡頭。我想因為給人高CP值的感覺，很多人會選擇套裝鏡頭，但套裝鏡頭的變焦鏡頭改變焦距後，幾乎F值也都會跟著改變。如P.32所解說，每次變焦F值都會跟著改變的話，亮度也就會改變，有時反而會使攝影難度提升，因此我建議初學者除了套裝鏡頭外，再買一個F值不會改變的變焦鏡頭或光圈值明亮的定焦鏡頭比較好！

和一位職業是醫生的客戶一起參加
了他喜愛的夜來祭。

2012/06/10

Column02

從公司離職成為專職影像攝影師的原因

我畢業後進入外商藥廠做業務。這個被職業被稱作MR（醫藥行銷師），最近因為電視劇的影響，可能很多人也開始認識這個職業。

因為薪水很高而選擇進入MR這行，我是個很努力的人，所以進公司後一個勁的投入於行銷活動中。

員工辛苦的地方在於必須依照公司的期望前進，行銷業績成長後就要被安排到別的機構，若新機構的業績又成長的話，又要再到下一間機構……這樣的過程在9年間重複了9次。

從北海道調職到大阪的人事異動成為了壓死駱駝的最後一根稻草，那一刻我對工作的熱情耗殆盡。

在繁忙的工作中不知不覺也有了孩子，我心中糾結著孩子會怎麼看待像我這樣狼狽工作的父親？這時，我想「話說回來之前製作影片的時候挺開心的。搞不好我也做得來影片製作工作……？」於是開始學習如何製作影片。

我想讓家人看見我享受人生的姿態！為此我要做的是能讓我沉醉在其中的工作！當時我有這樣強烈的想望。因此我在2018年5月31日辭去了做了整整9年的工作，轉而朝向影像製作之路邁進。

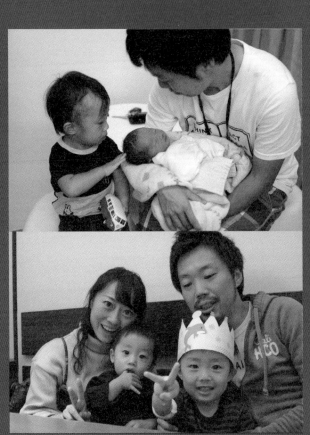

同時進前公司的同事。

Chapter 4

Chapter 1

Chapter 2

Chapter 3

Chapter 4

Chapter 5

Chapter 6

Chapter 7

攝影超超超BASIC！
總之來拍攝看看吧！

磨練影片拍攝技術的訣竅。那就是「開始拍就對了」！成果很差也沒關係！一時半
刻搞不定相機設定（泣）。這也無所謂。總之試著按下REC鈕吧！肯定有許多事
情是在嘗試之後才了解的！！

Chapter 4-1 攝影前要先思考的5步驟

對拍攝影片來說，無論如何先按下REC按鈕是最重要的事！……話雖如此，但我想第一次拍攝Vlog時，可能會不知道要怎麼做吧！這裡要介紹的是攝影前應該準備好的事。

總之就是拍攝並留下紀錄！

在前幾章中已經說明了器材和攝影設定相關基礎知識，現在終於來到攝影這一關！總之就是按下REC按鈕吧！雖然我是想這麼說，但為了拍出更好的影像作品，要先來介紹幾個事前準備工作。參考接下來介紹的幾個步驟並做好準備的話，作品品質會大幅提升喔！這次我想要以「用影片記錄一家4口野餐日的回憶」為主題來講解。這也就是所謂的Vlog！這裡要使用「5W1H」的關鍵字來解說準備工作的5個步驟！

STEP❶ 思考When和Where

首先思考看看要「何時」在「何處」攝影，從小的地方到大的公園，或是到遠一點的地方踏青……。還有，攝影日，也就是出發日決定好之後，事前查詢當天的天氣，開車的話也要先查好交通路況，就可以順利開始攝影。

- -

知道後會更方便的服務

 「Yahoo!氣象」app。不只是當天天氣，也可以一併確認一週天氣和觀測雲、雨的氣象雷達、風浪預測。

 「太陽測量師」app。這款app是用來預測太陽和月亮的位置（方位、高度、時間），對於了解拍攝時段光的方向很有幫助。

 「Google Map」app。不僅可以查詢到目的地的路線，還可以查詢目的地附近的餐廳、便利商店和停車場等各式各樣的資訊。

 「akippa」（日本限定）是一款能以15分為單位預約停車場的app。裡面登錄個人住宅或公寓等的空車位，可以以便宜的價格把車停好，非常方便。

 尋找目的地附近停車場時非常好用的「PPPark!」可以確實找到有空位的停車場，也能搜尋預約制的停車場。

- -

STEP❷ 思考Why

「Why」＝目的，思考一下為什麼要拍攝這支影片吧！不用想得太深入也沒關係，不管是為了拍給住在遠方的祖父母看，或是為了在孩子長大後全家一起回顧這段回憶，還是為了自己開心等，什麼原因都OK！

STEP❸ 思考Who

這次的主題是什麼呢？從Why（目的）往回推的話也許比較容易理解。如果Why是為了讓祖父母看的話，也許孩子的鏡頭要多一點，依據目的的不同，以拍攝地風景為主題也是有可能的。

STEP❹ 思考What

Why・Who決定好後，思考看看要在「做什麼」的時候進行攝影吧！Vlog的話，基本上直接拍攝當場發生的事件就OK了，但事前思考一下什麼樣的場景比較適合拍攝也許效果會更好。

STEP❺ 思考How

最後要思考看看如何（How）拍攝，關於拍攝的方法有非常多的選項。我想剛開始的時候也許很難想到有什麼選項，於是我做了下面這張表！請從這之中選擇想嘗試看看的表現吧！

手持相機	Chapter4-4
三腳架	Chapter4-4
三軸穩定器	Chapter4-4
慢動作	Chapter5-2
縮時攝影	Chapter5-4
定焦鏡頭	Chapter3-5
變焦鏡頭	Chapter3-5
散景	Chapter5-3
照明	Chapter5-5
濾鏡	Chapter5-8

初學者必讀！
使用ZV-E10拍出電影等級的Vlog！

參考YouTube影片

STEP❶ When・Where

暑假時在滋賀縣的琵琶湖箱館山進行攝影。事前使用instagram等以照片為主的社群軟體確認這個拍攝景點的狀況。攝影前一天開始使用Yahoo!氣象仔細查詢天氣後，才出發前往當地。

STEP❷ Why

這次用來拍攝Vlog的是SONY「ZV-E10」，這台雖然是小型輕量的相機，但可以替換鏡頭，又有機動力，也能拍4K影片等，我對於拍攝內容是否能傳達這台相機的優點花了許多心思。

STEP❸ Who

雖然主要是小孩，但因為是「家庭Vlog」，所以我和太太也出現在畫面中。因為攝影地點風景優美，所以也有風景畫面。

STEP❹ What

拍攝影片的當下，我不斷提醒自己要留下的畫面是關於「我們家平常的假日」。孩子白天將全部心力都投入玩耍中，所以回程時通常都累壞了在車上睡覺。

STEP❺ How

這之中也有慢動作攝影和使用三軸穩定器拍攝的部分。以三腳架固定的攝影片段也放入影片中的話，整體品質會更加優異，非常推薦大家使用。

Chapter 1

Chapter 2

Chapter 3

Chapter 4

Chapter 5

Chapter 6

Chapter 7

Chapter 4-2

快點來拍拍看吧！

Chapter4-1介紹了事前準備工作，總算要拿起相機實際開始嘗試拍攝啦！透過相機和鏡頭看見的世界和平時完全不同，非常開心喔！

■拿相機的正確姿勢

可能有些人是第一次拿相機，其實拿相機的姿勢（握法、拿法）意外的很重要。為了防止手震並以安定的姿勢攝影，手持相機時要卸下肩膀的力量，呈現放鬆的狀態。以右手握著相機、左手支撐底部和鏡頭的姿勢固定的話，既好拿又能穩定相機。

若像右邊的照片一樣腋下張得太開的話就很難穩定相機，以適度的力道微收腋下，擺出可以支撐支撐相機的姿勢。

■螢幕的角度

位在相機背面的液晶螢幕依據廠牌和機種有分成可以轉向和不能轉向兩種，而可以轉向的鏡頭中各個鏡頭可以移動的範圍也不相同。最近主流的是「翻轉式液晶螢幕」或「多角度液晶螢幕」。哪種比較好用因人而異。我試著整理兩種液晶螢幕各自的特徵，之後想購買相機的話請可以參考看看。

翻轉式液晶螢幕

螢幕可以在眼前上下移動，因為螢幕能調整到正對上方的角度，低角度攝影時非常方便。比起多角度液晶螢幕，翻轉式液晶螢幕可以使用較長的時間，推薦給拍攝習慣比較隨性的人。雖然因為可以移動的範圍很狹小，不太適合自拍或極端角度下的攝影是一個缺點，但鏡頭和螢幕可以調整成一直線，攝影時的誤差較小是一大優點。

Chapter 1

Chapter 2

Chapter 3

Chapter 4

Chapter 5

Chapter 6

Chapter 7

多角度液晶螢幕

自拍時可以一邊確認拍攝狀況一邊攝影，非常方便。多角度液晶螢幕的特徵是可移動範圍很大，也可以直式構圖。因為螢幕是向旁邊打開後使用，螢幕和鏡頭為的位置多少有些差距，有些人不太能適應這樣的差異。螢幕在打開的狀態下可能會因為撞到別的地方而壞掉，要特別注意喔！

■素材的長度

在攝影時要留心一個素材收錄一個動作或一個要素就好。每個素材的內容都很單純的話，攝影後編輯時很容易理解哪個檔案裡有什麼內容。

[例] 想拍攝多種春天的花

素材No.1 櫻花　素材No.2 含羞草　素材No.3 杜鵑花

素材No.1就放入櫻花～含羞草～杜鵑花的話，只想找杜鵑花的素材時可能因為很難找到這段影片而拉長編輯時間！拍攝時要留意每個素材大約拍攝5秒～15秒，每個影片只包含一個動作！然而，拉長攝影時間的話，在這之間可能會發生有趣的事，因此拍個60秒或120秒也OK！總之要注意不要漏拍重要畫面！

素材No.1 櫻花、素材No.2 含羞草、素材No.3 杜鵑花，以一次拍一個素材或一次拍一個動作的方式來攝影吧！像這樣只要看見縮圖就能回憶起拍攝了什麼內容是最理想的。之後整理的時候很容易理解影片內容，可以縮短編輯時間！

Chapter 4-3 3種運鏡方式

接下來要說明攝影時的「運鏡方式」。也許乍聽運鏡這個詞會覺得很難，但完全不需要擔心！只要記住超基礎的3種運鏡方式就OK了！

■固定鏡頭（Fix）

攝影時固定相機的方法。使用三腳架或手持的方式固定相機都沒問題，但若採手持的話，攝影時要注意盡量不要手震喔！以固定鏡頭拍攝時，因為畫面是固定的，所以很容易將視線誘導至移動中的物體上，可以確實展現動作或表情。可以拍出整體看起來很平靜的影片。

適合固定鏡頭的場景
· 採訪
· 料理
· 產品介紹

■橫搖鏡頭（Pan）

將相機從左到右或從右到左移動的攝影方法。可以用在說明情境，也有提高期待值的效果。另外也可以用在追蹤拍攝對象動作上。手持相機拍攝的話要注意防手震，橫向移動時維持移動的速度可以更有安定感。

適合橫搖鏡頭的場景
· 風景等無法收於鏡頭框架中的場景
· 追蹤拍攝對象動作的場景

■直搖鏡頭（Tilt）

將相機從上到下或從下到上移動的攝影方法。從下往上搖升叫作Tilt Up，從上往下搖降則叫作Tilt Down。我覺得配合上升、下降的感覺構思拍攝的畫面也很有趣呢！

適合直搖鏡頭的場景
· 拍攝建築物等縱長形物件時
· 想表現感情起伏時

Chapter

4-4

3種攝影方法（手持、三軸穩定器、三腳架）

Chapter4-3介紹過了運鏡（移動相機）的方式，這裡要介紹的則是實際使用這些運鏡方式攝影時的3種基本「攝影方法」。

■手持相機攝影

手持相機攝影是不使用特別工具的基本攝影方法。這是自由度最高、也最容易展現個性的攝影方法。但因為是以雙手拿著相機攝影，身體的震動很容易就會傳到相機，容易引起手震，這點必須多加注意。因為不需要相機以外的器材，所以是最輕鬆簡便的攝影方法。下一頁要介紹可以減少手震的攝影方法！

■三軸穩定器攝影

三軸穩定器是既可以減少手震，又能順利拍出有動作的影片而設計出來的器材。從智慧型手機用到無反相機用、單眼相機用，市面上三軸穩定器的產品可謂五花八門。要自己一邊拿著相機奔跑一邊拍攝時，或是想要採用移動相機的運鏡方式時，都可以使用三軸穩定器。三軸穩定器的攝影技巧會在P.58解說。

■三腳架攝影

如P.44所說明，攝影時使用三腳架固定相機可以稱為「固定鏡頭」。這是繼手持相機攝影後，最普遍被使用的攝影方法。使用三腳架進行拍攝可以拍出有安定感、容易觀看的影像，這些都是三腳架攝影的特徵。三腳架的尺寸從大到小種類非常豐富，選擇符合用途的三腳架吧！

Chapter 4-5 手持相機時減少手震的攝影方法

手持相機攝影時不使用三軸穩定器或三腳架，雖然可以拍得很輕鬆，但很容易手震。為了不要讓不經意的手震拖累影像品質，我要來介紹手持相機時盡量避免手震發生的攝影技巧。

技巧❶ 開啟相機的防手震功能

最近的無反相機中，許多相機機身都內建防手震的功能。有些相機將防手震功能設為ON後拍攝範圍就會變窄（畫面被裁切），但拍攝影片時，設為ON後基本上就能減少手震的影響，因此非常推薦使用這個功能。有些鏡頭也有防手震構造，請確認一下自己的相機功能吧！

技巧❷ 拿相機時不要太用力

P.42也說明過拿相機的姿勢，拿著相機時，不要讓腋下張得太開，也不要收得太緊，讓自己放鬆吧！腋下收太緊的話，身體的動作很容易影響相機，也會放大手震的影響；相反的，若腋下張得太開，會因為無法穩定而震動。

技巧❸ 雙腳不要離開地面

因為邊走邊攝影而讓腳離開地面的話，上下晃動幅度會變得很大，容易使相機震動。拍攝時若想要橫向或前後移動相機的話，張開雙腳，只要移動身體重心就好。拍攝時若移動雙手就會發生手震，因此要固定手部姿勢，盡量避免移動雙手。

技巧❹ 使用相機繩

將相機繩掛在脖子上並拉緊繩子攝影的話，就不容易手震。將技巧❸介紹的重心移動搭配使用相機繩的方法後，無論是前後移動或是橫向移動都能減輕手震。有些種類的相機繩若是拉得太緊可能會斷掉，要先確認有沒有固定好。

4-6

基本構圖！但也是常用構圖！

「構圖」指的是拍攝對象在畫面上的位置安排。了解拍攝對象放在畫面上的哪個位置比較好、應該如何分割背景等，就算只是知道構圖知識，也是能派上用場的技術，請一定要試試看！

■圓形構圖　　難度 ★★★★★

將想呈現的拍攝對象放在畫面正中間，可説是直球對決的構圖。這是最主流的構圖方式，因為這種構圖可以讓視線集中於畫面中央的拍攝對象，容易讓人留下強烈印象。但另一方面，圓形構圖也很容易讓畫面變得單調。

■三分法構圖　　難度 ★★★★★

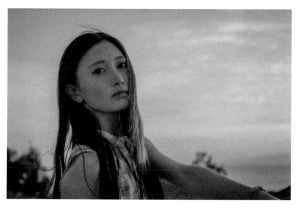

這個透圖方式是將畫面縱橫都分成三等分，並將作為主角的拍攝對象和想放在畫面中的景物配置在直線相交的四個點上。善用三分法構圖，可以讓整體構圖取得平衡。

■相框構圖　　難度 ★★★★★

這種構圖給人一種將拍攝對象放入相框中裝飾般的感覺，畫面會變得如詩如畫，充滿故事性。利用窗框、門扉或是樹木等可以使用的道具，框住這個瞬間吧！

將窗框放入畫面中，拍攝前方的人物、風景時，就會成為令人印象深刻的畫。

Chapter 1
Chapter 2
Chapter 3
Chapter 4
Chapter 5
Chapter 6
Chapter 7

■視線誘導構圖　難度 ★★★★★

利用自然或人工物件所呈現出的交叉線、水平線或垂直線等線條，將視線誘導到想突顯的人物或景物上，就是「視線誘導構圖」的作法。為了讓視線聚集到最明亮的部分，思考如何安排線條也是很有趣的事呢！

■對稱構圖　難度 ★★★★★

上下或左右對稱的構圖方式。藉由捕捉建築物或高塔，風景和在水面中的倒影等景物，可以彰顯其造型之美。這種構圖的畫面很簡約卻能給人深刻的印象，可以為影片增加不同的韻味。

One Point 關鍵解說　顯示格線更容易決定構圖

攝影時在相機上設定讓背面的液晶螢幕顯示格線，更容易決定構圖！格線指的是液晶螢幕上顯示的縱橫直線。依據相機的種類，可以選擇縱橫、對角線、各種分割等線條呈現的方式。

格線只是攝影時取出水平垂直線和決定構圖時的參考，EVF（電子觀景窗）中常常會顯示格線。當然，影片中不會反映格線。

以想呈現的效果和想突顯的拍攝對象為中心，依照自己的喜好思考後，再決定構圖。

4-7 這些都是NG構圖！

拍攝影片時，有幾種構圖方式是我想盡量避免的，但實際上一不小心就會拍出以這些方式構圖的畫面。這裡要介紹幾種具代表性的NG構圖。

■沒有保持水平

以三腳架等工具固定相機，找出水平垂直線，讓拍攝對象背景中的各個線條都呈現水平或垂直的狀態。

若沒有保持水平，就會給人不平衡的印象。如果不是特意要利用斜線構圖的話，保持水平垂直的狀態是攝影的基本。

■串燒構圖

背景中的電線桿、樹木等出現在人物頭頂上，像刺穿人物般的構圖。稍微讓人物或相機移動再拍攝吧！

■切頭構圖

欄杆、窗框或海平線等橫切過脖子的構圖。這樣一來，不僅視線會被背景中的線拉走而不會聚焦在人物身上之外，還會給人不吉祥的印象。

Chapter 4-8 透過「角度、位置、距離」增加影片多樣性

接下來要說明「角度」x「位置」x「距離」，將這三者變換搭配後，就能增加影片的多樣性。多留意以各式各樣不同的方法拍攝看看吧！

什麼是「角度」
相機相對於拍攝對象的「角度」。
- 「高角度」俯瞰拍攝對象
- 「視線水平角度」水平攝影
- 「低角度」仰望拍攝對象

什麼是「位置」
指相機的所在「位置」。
- 「高位」相機比視線高
- 「視線水平位置」相機與視線等高
- 「低位」相機低於視線

什麼是「距離」
相機與拍攝對象之間的距離。
- 「近距」相機靠近拍攝對象
- 「遠距」相機遠離拍攝對象

■拍攝時嘗試組合不同的角度和位置！

▶高位×高角度

將相機放在較高的位置並俯瞰拍攝對象，就是「高位x高角度」的攝影方式。以這樣的組合攝影，不只給人客觀的印象，畫面也很有親和力。進行人像攝影的時候，可以表現出孩子仰望父母既可愛又童真的神情。進行高位x高角度的攝影時，使用廣角鏡頭的話，可以呈現俯瞰視角下的大範圍場景，拍出有如以空拍機（有相機功能的小型無人機）拍攝般的感覺，帶給觀看者十足衝擊性。

進行人像攝影時，「高位×高角度」特別能表現出女性楚楚動人的感覺。使用廣角鏡頭的話，可以呈現有如空拍般的效果，非常有魅力。

▶低位×低角度

「低位×低角度」可以拍出既有動感又有魄力的畫面。與高位×高角度相反，這種拍照方式能夠展現出強勁與威風凜凜的感覺。在低位×低角度的組合下，透過廣角鏡頭攝影，可以增加魄力和氣勢。若以低位×低角度拍攝車子和腳踏車，就會拍出有氣勢的帥氣照片。

在「低位×低角度」下使用廣角鏡頭的話，可以拉長人物雙腿之外，小臉效果也是特徵之一。進行人像攝影時，請一定要試試看。

▶低位×視線水平角度

「低位×視線水平角度」，是將相機放在較低的位置，以水平角度面向拍攝物體的拍攝方式，這個組合可以重現小朋友的視線或小型動物、植物等的角度。如果攝影師自己屈身拍攝的話，很容易導致手震或是身體失衡，因此以低位拍攝時使用三腳架非常方便。

與自己平常的視線不同，拍出的畫面有一種小小世界的氛圍。孩子視線前的世界出乎意料變得寬闊，或者意想不到的東西掉落下來，都是很有趣的效果。

▶視線水平位置×視線水平角度

「視線水平位置×視線水平角度」是將相機放在與攝影者自己視線等高且以水平角度面向拍攝對象的方法，這是最容易拍攝的組合。事實上，因為這個方法接近平常眼睛的觀看方式，因此可以給人有親近感和安心感的印象。這個方法呈現的是平時看見的畫面，可以說是最適合拍攝情人或家族的組合。

「視線水平位置×視線水平角度」的組合在拍攝重要的人、情人或家人
時可以呈現出親近的感覺。特別注意相機要維持水平垂直的角度。

▶近距

進逼拍攝對象的「近距」攝影不是只有攝影者自己貼近拍攝對象這種作法，使用望遠鏡頭放大拍攝對象的攝影方法也可以展現相同效果。近距的攝影不只可以表現拍攝對象的細節，因為眼神會聚焦在表情上，也更容易拍出能傳達感情的影片。再更靠近一點，只拍出眼睛或嘴部的話會更有衝擊性。透過貼近拍攝對象，背景會呈現大範圍的散景效果，這種表現可以讓人留下更深刻的印象。

除了臉部特寫外，藉由靠近手部或眼睛等各個部位可以拍出更有衝擊性
的畫面。

▶遠距

「遠距」攝影所拍攝出的影片，可以讓人很容易理解拍攝對象所在的地點或是當下的狀況。雖然因為散景效果較弱使畫面整體的資訊量增加不少，但周圍的景物都收進畫面中也使很容易給人繁雜的印象，因此找個沒有人的地方，或者攝影時以高位×高角度或低位×低角度的方式調整背景，就能拍出簡潔又好看的影片。

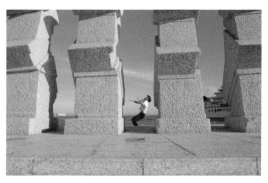

儘管人物變得較小，但因為畫面讓人了解拍攝對象所在地的狀況，所以
能夠呈現出大範圍有氣勢的畫面。

Chapter 1
Chapter 2
Chapter 3
Chapter 4
Chapter 5
Chapter 6
Chapter 7

Chapter

4-9

調整曝光的方法

「曝光」指的是光抵達感光元件的總量。透過控制曝光量，無論拍攝場所是明是暗，都能拍攝出明亮或是陰暗的畫面。在這裡要說明如何思考曝光的方式和表現。

■決定曝光的3個要素

曝光是由光圈（F值）、快門速度決定，並透過調整ISO感光度決定明亮度。不太暗也不太亮，反映眼前景色明亮度的曝光稱為「標準曝光」。而若曝光是反映攝影者的拍攝目的、表現出自己覺得適中的明亮度，就稱作「適當曝光」。例如，想要表現出柔和、爽快的印象，就將曝光調亮，相反的，若想要表現出冷硬、平靜的印象，就將曝光調暗。相機內建的測光表可以判斷現在的設定相對於標準曝光是比較亮還是比較暗。使用相機的功能或是自己的眼睛，一邊確認一邊決定好適當曝光吧！

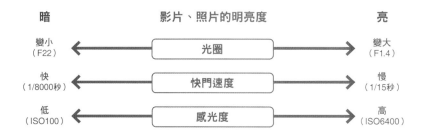

暗	影片、照片的明亮度	亮
變小 （F22）	← 光圈 →	變大 （F1.4）
快 （1/8000秒）	← 快門速度 →	慢 （1/15秒）
低 （ISO100）	← 感光度 →	高 （ISO6400）

暗 ←——————————————————→ 高

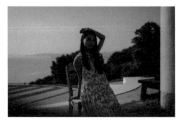

調小光圈、提升快門速度、降低感光度，或是將曝光補償往負向調整，就能呈現出比標準曝光更暗的畫面，可以讓影像有厚重感。

對焦在明亮的地方和對焦在陰暗的地方時，兩者的曝光會有所不同，所以要配合作為主角的拍攝對象，確認標準曝光設定下的畫面。

調大光圈、降低快門速度、提升感光度，或是將曝光補償往正向調整，就能呈現出比標準曝光更亮的畫面，可以讓影像既爽朗又輕巧。

One Point
關鍵解說　善用相機內建的測光表

現在的數位相機內建測光表，所以可以讓相機自行決定曝光。使用這個功能的話，就能判斷現在拍攝的畫面是偏亮或偏暗。上方的照片使用了曝光補償功能以修正明亮度。左邊是往負向補償的畫面，中間是標準曝光，右邊是往正向補償的畫面。改變明亮度後不僅會改變畫面給人的印象，拍攝對象的質感或顏色也會跟著改變。

4-10

ND減光鏡的功能

「ND減光鏡」是影片攝影必要的工具之一。了解這種減光鏡的功能和效果，並活用在攝影上，就可以讓影片品質上升一個層級。

ND減光鏡是拍攝影片時必要的工具之一。Chapter2也介紹過，拍攝影片時的亮度是由F值、快門速度和ISO感光度這三個要素決定。然而，在這三個要素中，快門速度有固定的設定法則（P.17），在拍攝影片時無法透過快門速度影響影片的亮度。ISO感光度有下限，因此在白天的室外等明亮的地方拍攝時，是藉由調整F值來調整亮度。然而，若降低F值的話，會有無法依照自己的想法做出散景效果這個缺點。在這個時候ND減光鏡就派上用場了。

■ND減光鏡具備太陽眼鏡般的功能

ND減光鏡裝在鏡頭上後，就會發揮如太陽眼鏡般的功能。只要裝上ND減光鏡，即使不改變F值，也能減少抵達感光元件的進光量，既維持散景效果，又能以適當的亮度攝影。

ND減光鏡的型號表示曝光時間的倍數，雖然要以想要減少的進光量來選定型號，但也有「可調式ND減光鏡」這種可以分數個階段調整進光量的便利減光鏡。

有ND減光鏡

晴天時的室外本來需要調升快門速度並縮小光圈，但使用ND減光鏡的話，即使是在明亮處背景也會呈現模糊的狀態，突顯拍攝對象的存在感。ND減光鏡可以增加光圈值較亮的鏡頭的出場機會，也是一件令人開心的事呢！

無ND減光鏡

在無ND減光鏡狀態下攝影的話，依據明亮狀態的不同，有時即使是高速的快門速度也無法調整亮度，就會呈現出過曝的影像。

Chapter 4-11 攝影檔案的保存方法

攝影檔案的保管是最重要的課題。常常會發生誤將好不容易拍攝好的檔案刪掉的情況，為了不要找不到檔案存放的位置，這裡我要介紹一直以來在執行的檔案管理方法。

❶ 從SD卡存到電腦中

相機的記憶體通常都是SD卡。攝影結束後，要將攝影檔案從各種記憶體複製到電腦裡。

❷ 建立保存用資料夾

在電腦內建立保存用的資料夾，為了方便理解，我分別建立了「01－YouTube」、「01－Shorts」等資料夾。

❸ 容易辨識日期和內容

❹ 進一步細分

❺ 讓內容一目了然

資料夾中，為了讓拍攝日期和內容容易辨認，再細分出不同資料夾。接著，將資料夾中各個檔案依種類分類。「project」裡有Premiere Por和After Efects等檔案。「sound」裡是音效和背景音，「video」裡是影片素材，「photo」裡是保存照片，如此一來各個素材的所在位置變得一目了然。

■ 外接HDD和SSD

攝影後的檔案在編輯完成前都會存放在電腦的儲存空間裡。編輯完成後，則會將整個資料夾移動到外接HDD和SSD中。HDD和SSD有什麼差異？如果有這個疑惑，可以參照下表。

	HDD	SSD
容量	大	小
相同容量的價格	便宜	貴
讀取及寫入速度	慢	快
耐撞擊性・耐震性	低	高
運作聲音	有	無
發熱	較熱	不太發熱
故障風險	低	非常低
體積大小	大	小

剛獨立時的重要照片。

當時想説在國外操作空拍機的話，會有空拍機相關的工作來找我，所以去了宿霧島。

Column03

拿餃子當報酬!?

以影片製作作為正職吧！雖然這麼想是很好，但以前在完全不相干的行業工作的我，當時處在既沒有人脈、也沒有門路，完全不具備技術和經驗，可說是一無所有的狀態中。

製作餃子活動紀錄影片時的酬勞是一盤餃子。我也曾收過以禮券或是青菜支付的酬勞，經歷很多次這種在公司上班時完全沒有過的經驗。

首先不能對工作有偏好，什麼工作上門我都照單全收。為了累積經驗，也有很多時候是在沒有酬勞的情況下進行拍攝工作。

雖然說為錢所苦的日子持續了很長一段時間，但是我認為自己的生活過得很充實。每天都在學習，常常遭遇失敗，而我很清楚在每次試誤的過程中，自己的技巧正飛速的成長。

在這種忙碌又充實的生活中，漸漸的報酬開始變成金錢，收到的錢也慢慢變多。我想家人當時一定很擔心我。在那個艱苦的時期，因為在一旁守護我的家人沒有說出「放棄影片製作這條路，回公司上班去吧」這種話，我才可以在經過各種磨練後出版這本書。謝謝你們。

Chapter

5

Chapter.1

Chapter.2

Chapter.3

Chapter.4

Chapter.5

Chapter.6

Chapter.7

宛如專業攝影師？！
攝影高階篇

這一章中要介紹比Chapter4更進階的技巧，讓影片品質宛如出自專家之手。雖說是「專家」等級，但這裡介紹的絕對都是稍作練習就可以上手的技巧，請一定要挑戰看看！

Chapter 5-1 讓動作更帥氣的 三軸穩定器攝影技巧

三軸穩定器現在已經是影片製作時不可或缺的工具。
這個單元要介紹可以藉由三軸穩定器操作的各種運鏡方式。

參考YouTube影片

以三軸穩定器 拍出專家等級的影片!

　　手持相機拍攝影片時,經常會發生手震的情形,三軸穩定器就是用來防手震的器材。使用三軸穩定器的話,攝影者無論是邊走邊拍或邊跑邊拍,都能拍出沒有手震、宛如電影般流暢的影片。

■ 推軌鏡頭

　　這是在攝影時讓相機從左到右、從右到左移動的攝影方法,因為是追蹤拍攝對象的移動方向進行攝影,所以又叫作移動鏡頭。這種運鏡方式可以做出靠近、遠離、近身等各式各樣的影片效果。不論是拍攝人物或是風景,都可以拍出有氣氛的影片。

■ 跟拍鏡頭

　　拍攝時移動相機追蹤拍攝對象。與拍攝對象保持一定的距離進行攝影的話,可以強調風景的動靜,拍出令人印象深刻的影像。若拍攝對象不只是走路,還能多加入一些動作的話,會讓影像更有活潑的感覺。

Chapter 1

Chapter 2

Chapter 3

Chapter 4

Chapter 5

Chapter 6

Chapter 7

■ 環繞運鏡

攝影時以拍攝對象為中心，讓相機在周圍以畫圓的方式移動。使用廣角鏡頭和望遠鏡頭會給人完全不同的印象。因為背景會大幅變化，想呈現當下的場景時，是非常有效的手法。

■ 固定攝影

將相機置於三軸穩定器上在固定的地方進行攝影。因為沒有完全固定，所以可以減少相機受手震影響的同時，又不會像三腳架一樣死板，可以拍出視覺效果上令人舒適的影片。影片整體來說動作較少，想要營造較安靜的場面時可以使用這個運鏡方法。

也可以像右圖一樣將三軸穩定器分在地面上攝影。

○ne Point 關鍵解說 三軸穩定器，其實很難駕馭？！

雖說只要能善用三軸穩定器，誰都能簡單的拍出沒有手震的影片，但從另一方面來看，也就意味著誰拍的畫面看起來也都差不多。這次介紹的運鏡方法只是其中一小部分而已。DAIGEN TV上也上傳了很多使用三軸穩定器輔助拍攝的影片，請一定要點擊觀看喔！

使用三軸穩定器拍攝被稱為極限武術的極限運動。搭配單腳架使用的話，也可以拍出如空拍般的感覺。

Zhiyun WEEBILL3既輕巧又好用！
CP值超高的新三軸穩定器問世！

Chapter 5-2　如何做出慢動作表現？！

有沒有想要製作慢動作影像，但在編輯軟體上調降影片速度後，影像卻變得卡卡的經驗呢？想要製作流暢的慢動作影片，從攝影階段開始就必須留意設定。

影片特有的表現，慢動作效果

　　提到影片特有的表現非慢動作效果莫屬了。Vlog或音樂錄影帶、電影也常常採用這樣的表現。因為慢動作效果呈現的影像和一般人平常以肉眼看見的畫面完全不同，因此是不是除了有種被吸引的感覺之外，也很容易在記憶中留下深刻的印象呢？

　　然而，想要做出流暢的慢動作影像有幾個必須記住的重點。這裡要解說幾個重點，記住這些重點有助於呈現流暢不停滯的影像。好想要呈現慢動作效果，但沒有做過！！我會用簡單好懂的方式解說，讓心中有這種想法的讀者也能好好吸收，請一定要挑戰看看！

■為了做出流暢的慢動作效果

❶攝影fps

攝影時相機上設定的fps（影格率。1秒間可以拍攝的影格數設定）。Chapter2-4有詳細的介紹。

❷基礎fps

編輯時編輯軟體（Premiere Pro）上設定的fps。Chapter6-2中進行「序列設定」時要設定的fps。

影片是靜止畫面串連後的結果

　　以①攝影時設定的fps除以②編輯時設定的fps所得出的數字就是慢動作效果的倍數。將攝影時以60fps影格率拍攝的影片放在24fps的編輯軟體序列上後，就會變成2.5倍的慢動作影片。最近4K相機中也有能以120fps攝影的機種，將120fps的影片放在24fps的序列上後就會變成5倍的慢動作影片。

　　常見的失敗作法是將以24fps拍攝的素材放在設定為24fps的序列上進行編輯，這樣會讓速度變慢。雖然是想做出慢動作的效果，但如此一來只會變成卡卡的影像。這是硬要將延長影格數不足的素材所造成的結果。想要表現出慢動作的效果，攝影時攝影fps一定要設定為比基本fps更高的數值喔！

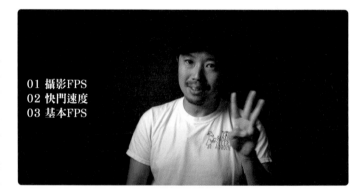

01 攝影FPS
02 快門速度
03 基本FPS

FHD 120FPS

DAIGEN TV的參考影片「製作流暢慢動作影片的3個要素」。

Chapter 1

Chapter 2

Chapter 3

Chapter 4

Chapter 5

Chapter 6

Chapter 7

Chapter 5-3 熟悉前散景、後散景、圓形散景！

說到單眼相機的影像表現就會想到散景。這個單元要解說控制散景況味的知識和散景的種類。

參考YouTube影片

熟悉散景效果
拍攝亮眼的影像！

「散景表現」可說是使用單眼相機所能呈現的醍醐味之一。雖以散景一詞概括，但在這個分類下也有各式各樣不同的效果呈現方式。這裡要介紹讓散景效果變得明顯而亮眼的訣竅。只要掌握訣竅，就能簡單拍出有散景效果的美麗影片。

■做出明顯散景效果要掌握的重點

▶攝影時靠近拍攝對象

若以相同F值、相同焦距的鏡頭拍攝，貼近拍攝對象攝影的話，散景效果較明顯。

▶拉開拍攝對象與背景的距離

即使相機和拍攝對象之間的距離不變，拍攝對象距離背景越遠，散景效果較明顯。

0m

※距離和照片一樣的話再拉開距離

1m

※距離和照片一樣的話再拉開距離

2m

※距離和照片一樣的話再拉開距離

4m

※距離和照片一樣的話再拉開距離

數字是指拍攝對象與牆壁間的距離。

▶降低F值

F值越低,散景效果越明顯。查看鏡頭規格的話,每個鏡頭上都有標示F值,若想加強散景效果,選擇F值的數值較低的鏡頭,背景比較容易有朦朧的感覺。

※F值和照片一樣的話再增加數值

※F值和照片一樣的話再增加數值

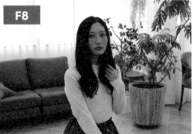

焦距、相機和拍攝對象間的距離維持不變,拍攝時僅改變F值數值的照片。

One Point 關鍵解說

鏡頭中有調整相機進光量的「光圈」構造。光圈開得越大,F值越低,關得越小,則F值越高。※右方插圖是示意圖。

光圈和散景的關係

| F8 | F4 | F2.8 | F1.4 |

弱 ←——— 散景效果 ———→ 強

寬廣 ←——— 對焦範圍 ———→ 狹窄

▶使用焦距較長的鏡頭

105mm F4　　　　24mm F4

同樣F值下,以焦距較長的(望遠)鏡頭攝影所呈現出的散景效果較顯著。

■散景的種類

▶後散景

散景效果呈現在拍攝對象的後方。除了拍攝對象之外其他部分都變得模糊，因此可以將視線誘導至拍攝對象身上。將F值調低或者拉開拍攝對象和背景間的距離後，背景的散景效果範圍也會增加。想突顯拍攝對象時就增加後方的散景範圍，想同時呈現拍攝對象和背景的話，就減少後方散景的範圍，攝影時要一邊思考拍攝對象和背景的平衡喔！

▶前散景

推薦！！

攝影時若能拍出拍攝對象前方的枝葉等細節，就能呈現空間的深度，營造出影像的立體感。前面的景物和拍攝對象之間的距離越大，前散景的效果就越強。像右圖一樣，若在人物前方營造散景效果，可以讓風景作為呈現的主體。儘管在不經意的情況下有可能做出後散景的效果，但若不刻意做出營造前散景的話，很難做出這種效果。

▶圓形散景

圓形散景是無法以肉眼實際看見的效果。透過模糊點光源的存在，就能做出宛如圓球般的散景效果。夜晚街道的光芒、車頭燈、葉片表面的光、透過樹葉所見的陽光所呈現的逆光等，善用這些光源攝影也能拍出美麗的圓形散景效果。F值較高的話，光圈葉片的形狀太明顯，會影響圓形散景效果的成形，數值越低的話，光圈開得越大，才會變成接近圓形的散景效果。

Chapter 1
Chapter 2
Chapter 3
Chapter 4
Chapter 5
Chapter 6
Chapter 7

Chapter 5-4 操縱時間，做出動態影像表現的縮時攝影

縮時攝影是透過連接以一定間隔拍攝的靜止畫面，讓影片呈現快轉播放效果的技法。

參考YouTube影片

縮時攝影是什麼？

縮時攝影如名稱所示，指的是「時間（time）」和「流逝（lapse）」，是表現時間流逝的攝影方法。例如雲的移動或天空顏色的變化，是常在拍攝作業過程時使用的效果。縮時攝影這個技法是連結並快速播放以一定間隔拍攝的靜止畫面。因為縮時攝影的動作性很強，可以表現出和普通影片完全不同的效果，但是因為需要進行長時間的拍攝，受攝影環境變化的影響（太陽被雲層遮蓋而使光線變暗，或因日落而使曝光不足等）使功能設定較為困難，更常常導致失敗。「為了要拍出5秒的縮時影片而等待1小時」之類的情況也不罕見，失敗時真的會大受打擊……。這裡要來介紹不會失敗的縮時影片拍攝方法！

■嘗試縮時攝影吧！

縮時影片常常是以三腳架固定相機的方式來拍攝。為了讓相機保持不動，在空曠的地方放置三腳架較佳，而若放在風大的地方三腳架比較容易傾倒，可以使用重物來克服這一點喔！因為要長時間進行攝影，為了避免攝影電池中途耗盡，事先確實將電充飽吧！

▶應準備的物品

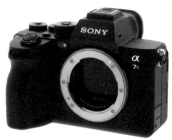

相機

推薦使用內建縮時攝影功能、間隔攝影功能的相機。最近為了因應日出或日落等曝光急遽變化的時段，也有具備「曝光平滑化」功能的相機。

鏡頭

雖然使用任何鏡頭都OK，但使用廣角鏡頭的話可以呈現更有動態感的縮時影像。

三腳架

對縮時攝影而言最重要的就是固定相機。選擇可以確實固定好相機的三腳架吧！

▶決定縮時影片的時長

依據縮時影片時長的不同，拍攝所需時間也會大幅改變，因此開始攝影之前先決定要產出幾秒的縮時影片。例如，想要製作5秒的縮時影片時，必要的靜止畫面數量是序列的影格率×秒數。在24影格的序列設定下，就需要24×5＝120張的靜止畫面。縮時攝影指的是「時間（time）」和「流逝（lapse）」，因此是以靜止畫面的時間間隔表示時間的流逝。時間間隔10秒的話，就需要120×10＝1200秒的攝影時間。若是設定為30影格10秒的縮時攝影，攝影間隔是5秒的話，就需要拍攝（30×10）×5＝1500秒。

必要攝影時間的計算公式　（影格率×縮時攝影時長）×攝影間隔＝攝影時間

▶相機怎麼設定？

對焦	手動對焦

以手動對焦模式對焦拍攝對象。若是採取自動對焦模式，在攝影中對焦可能會跑偏，要多加注意。

曝光模式	手動曝光

為了確實呈現出天空和雲朵的細節，攝影時稍微調降曝光的程度（-0.5～1）。

攝影模式	光圈優先or手動模式

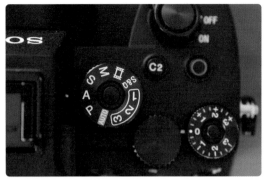

若是白天、晚上、室內等亮度變化較小的場景，要使用手動模式。日出、日落等亮度變化較大的場景，攝影時則要採用光圈優先的模式。

白平衡	自動以外

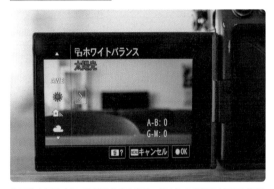

為了防止攝影時白平衡的數值產生變動，設定為自動調整白平衡以外的模式。

防手震	OFF

因為攝影時會使用三腳架固定相機，所以設定為OFF。

■縮時攝影總結

有些相機有上述「曝光平滑化」的功能，這個功能可以自動減少靜止畫面的亮度變化。許多相機都內建了便利的功能，為避免失敗，先確認好相機功能再開始攝影吧！

❶將相機放在三腳架上，決定構圖。
❷決定相機的設定。
❸使用相機的縮時攝影功能，決定攝影間隔和攝影張數。
❹在攝影結束前慢慢等待。

■亦有被稱作動態縮時攝影的技法

有一種被稱作「動態縮時攝影」的技法，是縮時攝影的應用技法。在攝影的同時一點一點移動三腳架上的相機或是移動整個三軸穩定器，就可以進行動態縮時攝影。

Chapter 1
Chapter 2
Chapter 3
Chapter 4
Chapter 5
Chapter 6
Chapter 7

Chapter 5-5 夜間攝影的訣竅

參考YouTube影片

最近增加許多在黑暗的場所也能拍出好照片的相機。只要願意在攝影設定和夜間照明上下工夫，即使只使用有限的器材也可以拍出好畫面。

利用人工照明的表現

夜間攝影和日間攝影的差異就在於無法仰賴自然光的幫忙，因此攝影時必須善用街燈以及建築物燈光等人工照明的光源並設定好相機的功能。此外，先設定好自動模式等功能再進行攝影，雖然能讓攝影更輕鬆，但ISO感光度提高太多的話，影片就會產生許多雜訊。為了讓大家在夜間也能拍出雜訊少的清晰影像，這個單元要來介紹夜間攝影的訣竅。

■ 適合夜間攝影的器材

▶ 相機

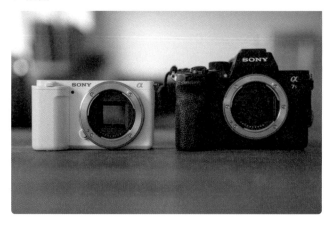

像素間距大的相機

「像素間距（每個像素的面積大小）」較大的相機適合在陰暗的地方攝影時使用。以同樣像素數的相機來說，相較於微4/3和APS-C，感光元件較大的全片幅的像素間距較大，可以讀取較多的光線，即使在夜晚也可以拍出雜訊較少的影像。而從同樣是全片幅的相機來看，舉例來說，被認為很適合用在夜景拍攝的SONY α7S III的有效像素約為1210萬像素，α7R的有效像素約6100萬像素。後者雖然像素數較多，可以拍出高解析度的影像，但因為像素間距較小，在陰暗的地方攝影時使用α7S III較佳。

▶ 鏡頭

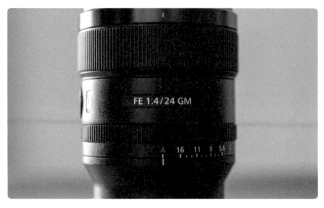

FE 1.4/24 GM

使用光圈F值在F1.4或F2等的定焦鏡頭可以讓夜間攝影變得更簡單。變焦鏡頭的話，若選擇F2.8也能在夜間進行攝影，但若到了F4左右，就無法保證影片的亮度，攝影條件也就隨之受到限縮。盡量準備好光圈F值較小的鏡頭吧！

FE 2.8/16-35 GM

■夜間攝影時的相機設定

▶影格率

建議設定在24fps或30fps。雖然設定在60fps或120fps也可以,但這麼做的話就無法調降快門速度,導致難以提升亮度。

▶F值

F值較低的話可以拍出較明亮的影像,而調高數值的話就會拍出較暗的影像。夜間攝影的時候,因為想盡量把影片拍得亮一點,所以除了要盡量調低F值之外,也應依據自己理想的散景效果調整設定。

▶快門速度

1/50或1/60就OK了。若周圍暗到提升ISO感光度也無法增強亮度的話,將快門速度調降到1/40或1/30也OK。降到這裡就是極限了,若亮度還是不夠就需要加入照明。

▶ISO感光度

一邊查看螢幕一邊決定亮度。必須注意的是,若將ISO調得太高,雜訊太多會干擾畫面。我認為APS-C在ISO3200、全片幅在ISO6400左右開始會出現明顯的雜訊,影響影片品質。

■夜間攝影的要點

▶攝影環境

盡量選擇在明亮的地方攝影。像是店家的燈光照得到的地方,或是在路燈燈光的照明範圍內。雖然在幾乎沒有光亮的地方只要調高ISO感光度也能進行攝影,但是這樣一來就會出現雜訊,一定

要多加注意。有拍攝對象的話,注意對方身體的方向。認準光源位置選擇逆光或順光拍攝,拍出的影片會給人截然不同的印象。

距離光源很遠的狀態。

靠近光源後,可以拍出明亮的影像。

逆光拍攝的話拍攝對象會看起來很暗。

順光拍攝的話能突顯拍攝對象。

▶ISO感光度

進行夜間攝影時,一定會碰到必須調高ISO感光度才能確保亮度的場景。但是一旦調高ISO感光度,就一定會出現雜訊。出現雜訊的ISO感光度臨界點會受相機、感光元件或設定影響,因此要測試看看手上這台相機將ISO感光度調到多高會出現雜訊喔!不調高ISO感光度也能確保亮度的方法有以下3種。①在明亮的地方攝影。②使用明亮(低F值)的鏡頭。③降低快門速度。

如前文所述,快門速度設定在1/50或1/60是基本,但若難以調高ISO感光度,或想要讓影片再亮一點的話,將快門速度設定在1/30或1/40就能提升亮度。

ISO 3200 快門速度 1/60

ISO 3200 快門速度 1/30

Chapter 5-6 提升人像攝影功力的訣竅

想要將人物拍得又美麗又時尚!在這裡要介紹的是能提升人物攝影功力的鏡頭選擇方法和照明的思考方式!

■選擇鏡頭的方法

選擇不同焦距的鏡頭,不只會影響視角,背景成像的精細程度和散景等視覺效果都會大幅改變。下方作為圖例的照片,是在相機和拍攝對象的距離維持不變、僅改變鏡頭的情況下所拍攝的照片。35mm或50mm被稱作標準鏡頭,可以在接近肉眼所見範圍的視角下進行攝影。使用廣角鏡頭時,影像會強調透視的視覺效果(遠近距離感),適合用在想要展現拍攝對象的動態感,或是呈現寬廣風景的時候。望遠鏡頭除了可以拍攝遠方的景物外,因為背景會被壓縮,可以營造很強的散景效果,很適合用在想突顯拍攝對象時使用。85mm被稱作中望遠鏡頭,經常用在人像攝影上。

16mm

24mm

35mm

50mm

85mm

135mm

■讓光線成為助力

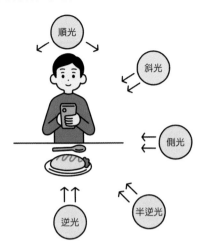

拍攝影片時光是最重要元素

拍攝影片時最需要注意的是光。說到身邊最常見的光源應該就是太陽了，而拍攝時要注意光源的方向。我想在這裡說明一下影片拍攝的印象會如何因光源方向而有所不同，除了太陽之外，運用街道和室內的燈光時，也要以同樣的方式思考。如果想要更進階一點的話，也有購買攝影用的照明工具自行調整光源這個辦法。最近攝影用LED燈光也有驚人的進化，從小型燈光到大型燈光，個人可以自行購入的照明燈光也越來越多元。

▶順光⋯照射在拍攝對象正面的光

因為是照射在拍攝對象正面的光，不容易出現影子，影像表現較為平面。但可以確實反映肌膚色調，拍出的影片給人非常自然的印象。利用光線和葉片等，讓影子落在拍攝對象身上，也可以營造出有趣的效果。

在公園中樹木茂密的地方進行攝影。此處陽光穿過樹葉的縫隙間落下，注意攝影時要調整位置，讓拍攝對象的臉照到光。

▶半順光⋯照射在拍攝對象肩膀上的光

相較於順光，半順光照射下的影像陰影部分增加，因此會更有立體感。而明暗對比沒有側光那麼明顯，是比較容易攝影的光源。

在沒有遮蔽物的公園進行攝影。左半邊身體整體都很明亮，右半邊則因為影子的關係色調較暗，形成很有立體感的影像。

Chapter 1
Chapter 2
Chapter 3
Chapter 4
Chapter 5
Chapter 6
Chapter 7

▶側光⋯從拍攝對象側面照射的光

拍攝對象臉部半邊都變成陰影，因此更有立體感，給人明暗分明的印象。
運用側光可以強調輪廓，拍出對比性很強的影像，很常在拍攝人像或桌上
物件擺設時使用。

在日暮時分拍攝的影像。因為光線很強，攝影時特
地讓影子落在臉上。比起半順光看起來更有立體
感。

▶半逆光⋯照射在拍攝對象斜前方的光

比起逆光，半逆光呈現的朦朧感較少，但光線照射在輪廓和頭
髮上，有種情感豐沛的氛圍。

在黃金時刻進入藍色時刻前的時間帶所拍攝的影
像。攝影時，刻意讓太陽落在視線範圍之外以加強
明暗對比，給人一種成熟冷靜的印象。

▶逆光⋯從拍攝對象後方照射的光

光從拍攝對象照射後方的狀態。因為光源在背後，拍攝對象本
身會變暗，但是可以加深頭髮和拍攝對象輪廓給人的印象，讓
氛圍有種朦朧美。調色（請參照Chapter7-5）時，透過設定
「陰影」可以調整拍攝對象的亮度。

光從建築物後方照射過來。因為在逆光的狀態下攝
影臉部會變得很暗，拍攝時有點擔心呈現出來的效
果，但透過編輯修正畫面後，就變成美麗的作品
了！

DAIGEN 的
關鍵建議

3

魔幻時刻絕對能將情緒烘托到極致

太陽光除了是最常見的光源外,變化也很豐富,在不同的時間帶中有各種不同的色調。特別是魔幻時刻能為影像注入豐沛的情感,可說是絕好的時段。

魔幻時刻指的是日出、日落前後天空顏色千變萬化的時段。除了天空的顏色會變成紅色、粉紅、橙色等各種不同顏色之外,每天雲朵的形狀也有很大的差異,可以拍出戲劇張力十足的影像。魔幻時刻中有被稱作黃金時刻和藍色時刻的這兩個時間帶。黃金時刻是日出後和日落前40分鐘左右的時段,太陽越靠近海平面,

紅色就越深濃。藍色時段則是日出前和日落後40分鐘左右的時間,天空會從紫~藍展現綺麗的漸層。在藍色時刻中,因為太陽沉在海平面之下,沒什麼光線,建議攝影時盡量選擇光圈F值較低、能拍出明亮影像的鏡頭。

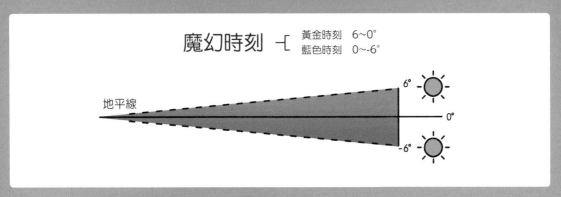

魔幻時刻 ┤ 黃金時刻 6~0°
　　　　　　藍色時刻 0~-6°

地平線

6°

0°

-6°

黃金時刻中的逆光攝影可以拍出令人印象深刻的效果。以低角度進行攝影並增加天空比例,可以拍出非常震撼人心的影像。

藍色時刻中,太陽的狀況每一刻都在變化,只要經過幾分鐘,拍攝的影像就會給人截然不同的印象。雖然在這個時段進行攝影的難度較高,請一定要嘗試看看!

這個影片是有關於「黃金時刻的影片拍攝方式」。影片中介紹如何在黃金時刻中拍出美麗影片的TIPS。

Chapter 1
Chapter 2
Chapter 3
Chapter 4
Chapter 5
Chapter 6
Chapter 7

Chapter

5-7 在咖啡廳拍出美麗照片的方法

參考YouTube影片

咖啡廳放在影片中的視覺效果絕佳，也是身邊常見有質感的場景，但拍攝時要考量店家和其他客人的觀感，因此想盡量快狠準的完成攝影。這個單元要來介紹可以在短時間內拍攝出美麗畫面的技巧。

看起來很美味的料理、美麗的裝潢和室內陳設、可愛的餐具……。在這裡樣的環境下，忍不住想拿起相機四處拍攝的渴望可能是影片創作者的天性。然而，想在營業時間內於咖啡廳裡拍攝影片時，若有其他客人在場，我想考慮到肖像權的問題，應該要以不會拍到他人的角度進行攝影（若是要上傳到社群軟體或其他公開平台時更要注意）之外，多加小心不要打擾到店裡的生意更是基本禮貌。在這裡要介紹的是能在短時間內拍出好看畫面的技巧，爭取在食物還沒冷掉之前開始享受美食。

為了不要打擾到其他客人，拍攝前準備好小型的器材，盡量在自己的座位上完成攝影。

■ 在咖啡廳攝影的……

禮貌

在咖啡廳進行攝影時，要注意周遭的觀感！

- 向店員取得拍攝許可
- 確認是否能發布到社群媒體上
- 留意不要讓其他客人入鏡
- 不要離開座位進行拍攝
- 攝影控制在最短時間！盡量在食物還沒冷掉前開動

選擇座位的方法

為了將料理拍得漂亮有質感，靠窗的座位是比較好的選擇。如右頁所介紹，這是因為想要藉著太陽光進行攝影的緣故。如果要我說的話，我想盡量以半逆光的光源拍攝料理，讓食物略帶光澤，效果會更加誘人。此外，因為咖啡廳裡也有其他客人，為了不要讓其他客人入鏡也不要打擾到別人，盡量選擇攜帶小型的攝影器材喔！

▶ 容易進行拍攝的座位…**有自然光照射的靠窗座位**

太陽光是能讓食物看起來更加美味的天然光源。如照片所示,選擇旁邊有大窗戶的座位有助於拍出美麗的影片。

▶ 不容易進行拍攝的座位…**距離窗戶較遠、陰暗、其他客人入鏡**

咖啡廳深處的陰暗座位。因為太陽光照不到太裡面的位置,必須仰賴店內的照明。在光量不足的位置進行攝影的話,有時只能拍出陰暗且色彩不彰的影像。

○ne Point 關鍵解說　　**沒有靠窗的空位時…**

如果沒有靠窗的空位,盡量選擇不會拍到其他客人的座位吧!坐在這個座位上拍到的背景只有門而已,不會拍到其他客人,可以安心攝影!

Chapter 1
Chapter 2
Chapter 3
Chapter 4
Chapter 5
Chapter 6
Chapter 7

■鏡頭選擇

若選擇焦距較長的望遠鏡頭，能收入鏡頭的範圍過於狹隘，很難好好拍攝，選用視野寬廣一點的鏡頭比較好。定焦鏡頭對可以反映出精緻的細節，但想要嘗試各式各樣的視角時，不太容易調整。

如果是要發到社群媒體上的照片，我想不需要花太多時間，拍個幾張照片就沒問題了，但若是影片的話，為了增加剪輯片段的

多樣性，呈現時必須切換不同角度。為了在不離開座位的情況下拍出多種不同角度的照片，我想選用焦距在16-35mm到24-70mm左右的變焦鏡頭有助於在短時間內拍攝出各種大小和角度的影片。

➡ **50mm的鏡頭視野太狹窄，很難拍攝⋯⋯**

❶ 意識到遠近距離

拉遠：說明情境

靠近：說明細節

在P.36我也有提過這個部分，即使是在咖啡廳攝影，也要盡量改變遠近距離或角度，拍下各種不同視角的照片。

❷ 光線的調整方法

順光

半逆光

能妥善運用光線的話，可以將食物拍得更美味！攝影重點在於不是採用順光而要使用半逆光！以半逆光拍攝的話，能讓食物帶有光澤，看起來更令人食指大道。

❸ 營造散景效果

　　拍攝料理時，善用散景效果可以更加突顯拍攝對象。儘管是在餐桌這樣狹小的空間，在主要拍攝對象前放置玻璃杯、馬克杯或是其他料理的話，可以做出前散景的效果。拍攝時像這樣運用小道具也很不錯呢。

使用高腳玻璃杯的前散景

使用食物的前散景

手拿馬克杯，營造後散景效果

❹ 構圖的發想

俯瞰

以地板作為背景

低角度

　　像左上角一樣以俯瞰視角拍攝的料理影片或照片很常見。要先稍微調整刀叉和杯子的位置再進行攝影喔！像右上角一樣以地板為背景也很棒吧！試著將盤子移動到餐桌邊緣再開始攝影吧！再者，像左下角的照片一樣，為了展現店內的氣氛，稍稍擴大視野並採取稍微低一點的角度進行拍攝，像這樣多掌握幾種構圖方法對拍攝很有幫助呢！

Chapter 1
Chapter 2
Chapter 3
Chapter 4
Chapter 5
Chapter 6
Chapter 7

 有迷你三腳架會更方便！

在拍攝Vlog影片時，我想比起只是拍攝料理的擺設，採用第三人稱視角進行攝影更能了解主角，也能促使觀眾將感情帶入影片中。

在餐桌上攝影時，迷你三腳架是非常好用的工具。上圖是SONY相機專用的腳架，可以直接在腳架調整遠近距離和按REC鍵。各廠牌自行生產的三腳架或副廠製造的三腳架等，市面上有許多種類的迷你三腳架，選擇自己覺得好用的吧！

使用迷你三腳架進行拍攝的影像。

■進行店內攝影時，OK的話也拍下裝潢吧！

咖啡廳內不只可以拍攝料理的照片。咖啡是能遠離日常喧囂並在平靜的氛圍中享受料理和飲料的空間，為了呈現這樣的氛圍，拍下店內的裝潢設計和裝飾品，可以更加仔細的展現咖啡廳的整體環境。

雖然在尖峰時間或依據各個店家的經營方針等，有時不能夠進行攝影，但若店家說OK的話，多拍一些好看的影片吧！

Chapter 5-8　簡單改變氛圍！使用濾鏡的樂趣！

參考YouTube影片

若想要拍一些氣氛和平常不同的影片時，建議可以嘗試使用鏡頭濾鏡喔！鏡頭濾鏡種類繁多，可以讓顏色或光的呈現方式變得更多樣化。

選擇濾鏡時……

選擇濾鏡時，要選擇與鏡頭口徑相同或比鏡頭口徑更寬一點的濾鏡。若選擇比鏡頭口徑更大的濾鏡，只要有「濾鏡轉接環」這個調整口徑的工具就可以使用不同口徑的鏡頭了。

■DAIGEN推薦的濾鏡請看這裡！

● 光暈濾鏡／拉絲濾鏡（Streak Filter）

拍攝強烈點光源時可以讓燈光出現線狀光暈的濾鏡。這種光暈是模仿拍電影時使用的變形濾鏡所發出的藍色射線。

拍攝電影所使用的變形濾鏡大多價格高昂，而使用光暈濾鏡的話，只要花費數千日圓就能得到同樣的效果。KANI濾鏡的品項中，有藍色、橘色和綠色的光暈濾鏡。

KANI 光暈濾鏡橘色

67mm:6,680日圓、72mm:6,980日圓、77mm:7,180日圓、82mm:7,480日圓（日本由Loka Design代理）

KANI 光暈濾鏡藍色

67mm:6,680日圓、72mm:6,980日圓、77mm:7,180日圓、82mm:7,480日圓（日本由Loka Design代理）

● 黑柔焦（Black Mist）濾鏡

裝上黑柔焦濾鏡後就能抑制高光，提升暗部效果，讓畫面整體有種蓬鬆柔軟的氛圍。逆光時特別能感受到這種效果。藉由讓光線擴散，有讓皮膚膚質看起來更好的效果。

濾鏡濃度會以1/2、1/4、1/8等數字表示，這些數字不是絕對值，依據製造商各有不同。

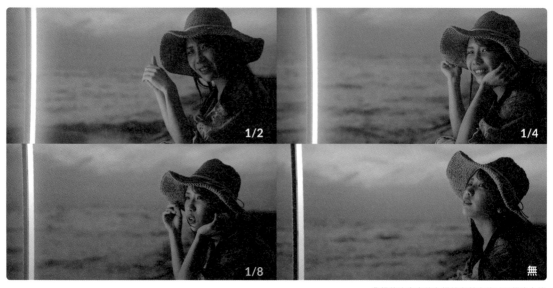

NiSi 黑柔焦濾鏡
1/2、1/4、1/8
49mm:6,820日圓、52mm:7,700日圓、67mm:8,580日圓、72mm:9,020日圓、77mm:9,680日圓、82mm:10,450日圓、95mm:14,300日圓

我想將注意力放在模特兒前方的LED燈光上的話，可以更了解黑柔焦濾鏡的效果。在沒有黑柔焦濾鏡的狀態下，光線不會擴散。依據1/8→1/4→1/2的順序，擴散效果會越來越大。

沒有濾鏡

有濾鏡

TiFFEN
BLACK PRO-MIST
37/39/40.5/43/46/49/52/55mm:65美元、58mm:75美元、62/67mm:85美元、72/77mm:125美元、82mm:125美元

TiFFEN長年以來生產影片用濾鏡，也是好萊塢電影常用的品牌。上圖使用的是1/8，在夜晚進行攝影時，也能拍下背景中的光亮，形成很柔美的畫面。

● 彩色濾鏡

濾鏡所覆蓋之處顏色全部改變，讓畫面整體都變成特定顏色。不用進行調色也能讓影像變成自己喜歡的色調，想要輕鬆改變影像氛圍時，推薦使用這種濾鏡！

下面介紹的TOKYO GRAPHERS的濾鏡OPF 480-S能讓影像變成藍色調，使用OPF 550-L則能拍出鮮豔的綠色調。這兩種都有讓光線擴散的效果，可以在想要拍出有底片感的柔美影像時派上用場。

沒有濾鏡

TOKYO GRAPHER
OPF 480-S

49mm:8,300日圓、52mm:8,500日圓、
55/58mm:8,900日圓、62/67mm:9,400
日圓、72mm:10,000日圓、77mm:
11,000日圓、82mm:12,600日圓

TOKYO GRAPHER
OPF 550-L

49mm:8,300日圓、52mm:8,500日圓、
55/58mm:8,900日圓、62/67mm:9,400
日圓、72mm:10,000日圓、77mm:
11,000日圓、82mm:12,600日圓

Chapter 1
Chapter 2
Chapter 3
Chapter 4
Chapter 5
Chapter 6
Chapter 7

Chapter 5-9 現在正流行？！ 直式構圖的攝影

TikTok或Instagram Reel、YouTube Shorts等開始流行後，最近常常看見直式構圖的影片，這裡要來介紹直式影片的序列設定和多種構圖方式。

■直式影片的拍攝方法

最近TikTok或Instagram Reel、YouTube Shorts等直式的短影音非常受歡迎，攝影時使用L型支架等工具將相機豎起來攝影也行，有時先採用橫式攝影，編輯時再轉向也行。最近也出現了可以將相機直式固定的三軸穩定器。

上傳到TikTok或Instagram上的影片解析度會變成HD，以4K以上解析度拍攝的話，即使是採取橫向拍攝，剪輯時才轉向，畫質也不會變粗糙。

▶編輯軟體的設定？

編輯直式影片時，將序列設定下的「編輯模式」設為自定義並將「畫面大小」設定為水平1080、垂直1920。影格率配合24fps、30fps等攝影時設定的數值來調整。TikTok、Instagram Reel、YouTube Shorts都這樣設定就可以了。每個平台所規定的影片長度各有不同。Tiktok是15秒、60秒、3分鐘。Instagram Reel是15秒內、30秒內、60秒內、90秒內。YouTube Shorts則將片長訂在最長60秒內。

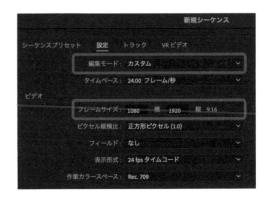

■DAIGEN製作直式影片時經常使用的素材配置

▶填滿整個直式畫面具有強大衝擊性！！ ＝全畫面＝

到目前所説的影片都是以橫式影片為主，但因為智慧型手機和社群媒體影片的普及，直式影片也越來越常見。許多直式影片都是以人物和縱向長度較長的建築物等適合以縱向拍攝的拍攝對象為主。進入直式影片的時代，雖然以縱向拍攝的照片很常見，但直式影片又有一種完全不同的趣味性。

直式的人物攝影中，因為人物會填滿整個畫面，很容易吸引目光。

▶素材和幕後花絮並列，增加多樣性 ＝2分法＝

採用2分法可以排列各式各樣的組合，如橫式和縱式的組合或對半分的組合等。我的帳號中，有許多是採用在拍攝的素材旁加上拍攝幕後花絮（BTS。拍攝過程的影像）的組合。

畫面上方是拍攝好的影片。下方式拍攝攝影光景的BTS。

▶直式影片才有的資訊量 ＝3分法＝

資訊量最大的構圖。這是直式影片才有的表現喔！直式影片要在短時間內呈現主題，一邊思考要在這三段影像中傳達給觀眾什麼樣的故事，一邊選擇素材吧！

感覺像是會動的照片拼圖。將不同角度下拍攝的影片並排呈現也行，或者也可以嘗試將與作為主題的拍攝對象相關的景物排列在一起。

Chapter 1
Chapter 2
Chapter 3
Chapter 4
Chapter 5
Chapter 6
Chapter 7

DAIGEN One Point Advice

DAIGEN的關鍵建議

4 參考範例很重要!

平常就搜集參考範例的話,有助於發想作品、增加攝影或編輯的材料。

　　參考範例指的是製作自己想做的影像時能參考的資料。除了各式各樣的影片作品可作為參考範例外,也可以搜集照片、插畫、繪畫、動態設計等適合自己想做的影片的素材。即使想不到什麼特別想製作的影片,將搜集參考範例當作每天的功課,不僅可以增加攝影或編輯的素材,也會對自己想製作的影片更有想法。觀

賞大量的影片或照片等素材,「下次想要拍出這種氛圍」、「下次想拍這個主題」等,靈感也會源源不絕的湧現喔!

推薦的參考範例網站

YouTube

YouTube上有各式各樣的影像,因此一定可以找到想拿來參考的作品!雖然創作者基本上都是影像製作的素人,但有比較多可以模仿學習的影片,更容易找到製作作品的靈感。

YouTube

Vimeo

許多影像製作者將Vimeo作為影片資料的保管場所,上面也許多專業級的作品。觀摩在Vimeo Staff Picks中整理的作品集也很有趣,有許多可以作為參考的作品。

Vimeo

Pinterest

可以輸入自己想到的關鍵字搜尋相關照片和影像的服務。喜歡的影片可以整理到圖版上,這樣之後回顧的時候會非常方便。AI會依照個人興趣、嗜好推薦照片和影片給使用者,用得越久,越容易發現自己喜歡的作品。

Pinterest

我當時以為只要穿上時下最流行的ZOZO套裝播放次數就會增加。

Column04

苦惱YouTube訂閱人數不成長的經歷

辭掉工作後，我建立了自己的YouTube頻道。

這是因為有朋友跟我說：「既然在經營影片公司的話，要不要開始經營YouTube?」剛開始我上傳了自己的減肥紀錄影片。我穿上當時流行的ZOZO套裝，測量自己的體型和體重，看看3個月後身體會有多大的變化……。我也做過這種企畫。

「欸？這種影片有誰要看啊！?」如果你這麼想，那你就猜對了！

誰會對沒有名氣的大叔的減肥影片感興趣呢！可想而知YouTube頻道的訂閱人數完全沒有增長。即使上傳了100支影片，頻道訂閱人數大約也只有300人。

當我正在思考要怎麼辦才好的時候，為了將自己所學到的知識傳授給更多人，我決定要上傳影像製作相關的知識系列影片。最初以Premiere Pro的教學為主，有時也上傳評價相機或鏡頭的影片，或是攝影、編輯技巧的影片。

轉換方向後，只經過4個月頻道訂閱人數就達到1000人，現在頻道已經有3萬8千人訂閱了。

多虧誤打誤撞開始了DAIGEN TV這個頻道，現在才能和許多企業及從事影片攝影工作的同伴結緣。

當時沒有放棄，繼續經營頻道真是正確的選擇！

鏡頭製造商TAMRON以出借鏡頭的方式贊助我拍攝影片。

第一次和其他創作者見面聊天的日子。

Chapter 6

Chapter 1

Chapter 2

Chapter 3

Chapter 4

Chapter 5

Chapter 6

Chapter 7

使用Premiere Pro
來編輯吧！

耶！終於到了使用Premiere Pro進行編輯的階段了。好像很難？沒問題的！即使
是完全沒有影片編輯經驗的人，一起學習這一章的內容後，也可以做出厲害的作
品！在這一章要學習的事Premiere Pro的基本操作方式。一邊動手編輯影片一邊
閱讀這一章的內容可以提升學習效率。書中也準備了練習用的素材，請下載後使用
看看！

Chapter 6-1 影片編輯的電腦規格需求

依據想製作的影片的檔案大小等要素，所需要的電腦規格也有所不同。Premiere Pro官方網站上載明了各OS的建議規格。

Windows：Windows電腦的種類繁多，我想可能會難以抉擇要購買哪台電腦。確認下列的最低需求/推薦需求後，依據用途選擇適合的電腦吧！

macOS：使用Macbook Pro或iMac都OK！macOS和iPhone的連動也很好，影片輸出後，用AirDrop就可以簡單的分享給別人，非常方便。

Premiere Pro
電腦系統需求

Premiere Pro電腦系統需求			
	OS	最小值 （HD影片製作流程）	建議 （HD、4K以上）
處理器	Windows	Intel®第6世代以後的CPU， 或AMD Ryzen™1000系列以後的CPU	搭載Quick Sync的Intel®第7世代以後的CPU， AMD Ryzen™3000系列／Thredripper 2000系列以後的CPU
	macOS	Intel®第6世代以後的CPU	Intel®第7世代以後的CPU，或Apple Silicon M1以後的版本
作業系統	Windows	Windows10（64位元）V20H2以後的版本	Microsoft Windows10（64位元） V20H2以後的版本
	macOS	macOS 11.0（Big Sur）以後的版本	macOS 11.0（Big Sur）以後的版本
記憶體	Windows	8GB的RAM	雙通道記憶體： ・HD播放器為16GB的RAM ・4K以上為16GB以上
	macOS		Apple Silicon：16GB統一記憶體 Intel： ・HD播放器為16GB的RAM ・4K以上播放器為16GB以上
GPU	Windows	2GB的GPU記憶體	雙通道記憶體： ・HD播放器為16GB的RAM
	macOS	Apple Silicon：8GB統一記憶體 Intel：2GB的GPU記憶體	Apple Silicon：16GB統一記憶體 Intel： ・HD播放器為16GB的RAM ・4K以上播放器為16GB以上
硬碟空間	Windows	・8GB以上的可用硬碟空間。但安裝過中會需要額外硬碟空間（無法安裝在可移除的快閃記憶體儲存空間中） ・媒體用外接高速硬碟	・軟體安裝及快取用內接式高速SSD ・媒體用外接高速硬碟
	macOS		
螢幕解析度	Windows	1920 × 1080	・1920 × 1080以上 ・HDR工作流程用DisplayHDR400
	macOS		
音效卡	Windows	ASIO相容，或是Microsoft Windows Driver Model	ASIO相容，或是Microsoft Windows Driver Model
	macOS	—	—
網際網路連線	Windows	十億位元乙太網路（僅HD）	4K共享工作流程用百億位元乙太網路
	macOS		

Chapter 6-2

Premiere Pro安裝後的序列（Sequence）設定

首先說明軟體操作介面的大致功能。
接著解說開始編輯作業前要先完成的序列（Sequence）設定。

■喜歡Premiere Pro的原因

Premiere Pro能輕鬆編輯Vlog、MV、婚禮影片、企業宣傳影片等任何類型的影片，是我喜歡這套軟體的地方。雖然這也是專家剪輯時使用的編輯軟體，但使用者介面（UI）很容易理解，因此初學者使用起來也很順手！Premiere Pro和Photoshop、Audition、

After Effects等其他Adobe軟體的連動功能也是我喜愛它的原因！首先，本頁下方將為尚未使用過Premiere Pro的讀者介紹軟體中各個面板的功能。

■Premiere Pro主要操作面板介紹

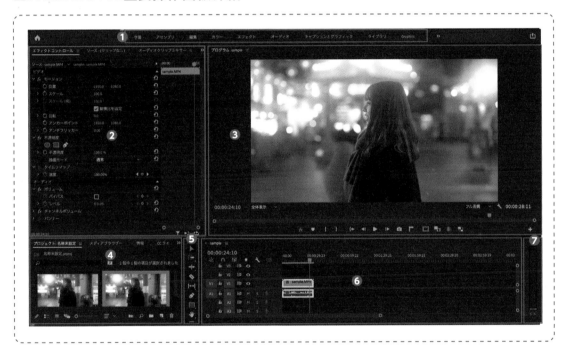

❶工作區面板

只要點擊一下，就能切換到「Editing（編輯）」、「Color（顏色）」、「Audio（音訊）」等適合當下作業的Workspace（工作區）。

❸節目監視器（Program Monitor）

時間軸面板內選擇的序列會顯示在這裡，可以播放或編輯已編輯的影片。

❺工具面板（Tools Panel）

選擇各式各樣可以在Premiere Pro中使用的工具。

❻時間軸面板（Timeline Panel）

編輯影片的主要區塊，可以在序列中排列並編輯影片片段、音訊檔案、圖表。

❷來源監視器（Source Monitor）·效果控制面板（Effect Control Panel）·音訊剪輯混合器（Audio Clip Mixer）

讀取各個影片片段後，使用來源監視器播放和編輯。只要按上面的按鍵後，可以切換到效果控制面板來細微調整各個影片的效果。

❹專案面板（Project Panel）

作為編輯素材的影片片段、音訊檔案、圖表、靜止圖像、序列等，與專案使用的媒體檔連結的地方。

❼音訊錶面板（Audio Meter Panel）

表示編輯中影片的音檔音量。通常聲音強度是以分貝（dB）來測定。

■開始編輯作業前的各種設定

❶ 點擊建立新專案

開啟軟體，點擊畫面左上方的「新專案」。

❷ 選擇專案存檔位置

接著選擇專案的存檔位置。選定專案的存檔位置後，點擊畫面右下方的「建立（Create）」。

❸ 內建14種工作區

在前頁所介紹的編輯「工作區」完成軟體初期設定。依據作業內容，軟體中內建14種工作區。可以從「視窗（Window）」選單中切換「工作區」。可以只表示自己使用的面板或是交換工作區的位置，依需求客製化。

❹ 建立序列

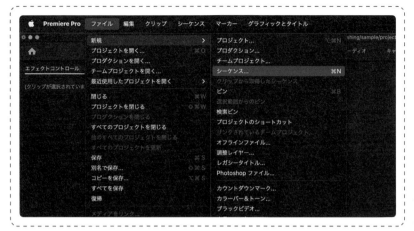

首先嘗試從「檔案」→「新增」→「序列」中建立序列吧！序列是排列並編輯影片、背景音樂、字幕特效等素材的部分，在這裡決定作為編輯基礎的設定。

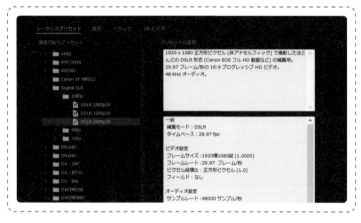

利用預設（Preset）

按下來會顯示像這樣的畫面。這是將依據攝影相機設定的序列做成的預設。如果顯示的文字中有攝影相機的預設，請選取起來。

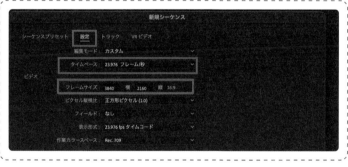

製作4K影片時…

看過預設後就會知道沒有對應4K以上解析度的預設。如果想以4K解析度編輯的話，打開「設定」的頁籤，將「影格尺寸」設定為照片大小。上面的「時基（Timebase）」指的是設定影格率（請參考Chapter2-4）。想要剪輯慢動作影片的話，可以參考Chapter5-2的數值做設定。

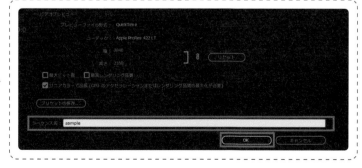

取一個好懂的名稱

為設定好的序列取一個好懂的名稱（這次命名為「sample」），按下OK。

Chapter 6-3 讀取素材並放置到時間軸上

開始編輯前，需要以Premiere Pro讀取拍攝好的素材。在這裡介紹讀取方法。

❶ 加入素材

對著軟體畫面左下角專案面板的空白部分點擊兩下，加入素材。

這裡介紹的是在編輯軟體讀取素材的方法。開始讀取要在專案面板上編輯的素材。加入素材的方法有這裡寫的❶和❷兩種方式。加進專案面板後，就可以將素材放到時間軸上開始編輯。

從擬讀取素材的儲存資料夾選取動畫檔案，按下「開啟」後，就會如右圖所示加入專案面板。

❷ 從資料夾直接拖曳＆放置也OK

拖曳＆放置也OK

想要讀取素材話，開啟儲存資料夾，將檔案拖曳＆放置在專案面板上，也是一種讀取方式。

❸ 放置在時間軸

將讀取好的素材放到時間軸上。只要從專案面板直接拖曳＆放置在時間軸上就OK囉！

各面板的功能

工作區中有許多功能各異的「面板」。加入特效、改變已套用特效的強度、改變素材的顏色、改變素材的長度等等。在這裡要介紹的是編輯時常常使用到的面板！

■效果控制（Effect Controls）

加入馬賽克

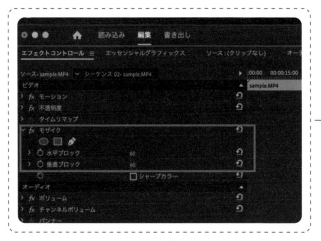

調整素材尺寸、傾斜程度、不透明等各式各樣數值的面板，也可以變更已使用在素材上的特效數值。

試著加入馬賽克效果。在「效果控制」面板上改變「水平塊」和「垂直塊」的數值後，馬賽克的效果也會跟著變化。

■節目監視器（Program Monitor）

在這個面板中可以預覽時間軸上的編輯成果。按下快捷鍵「Shift＋@」後，可以全螢幕顯示。

■效果（Effect）

這個面板裡準備了許多影片特效和聲音特效。在Chapter7-4也會詳細介紹。

Chapter 1
Chapter 2
Chapter 3
Chapter-4
Chapter 5
Chapter6
Chapter 7

■Lumetri顏色（Lumetri Color）

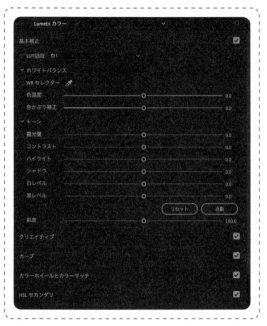

這個面板中備有調色（顏色編輯）所需的各種參數。Lumetri顏色會在Chapter7-5詳細解説。

■音訊剪輯混合器（Audio Clip Mixer）

可以在這裡針對時間軸上的素材（各音軌）個別調整音量，也可以調整序列整體的音量。

One Point 關鍵解說　**找不到目標功能時**

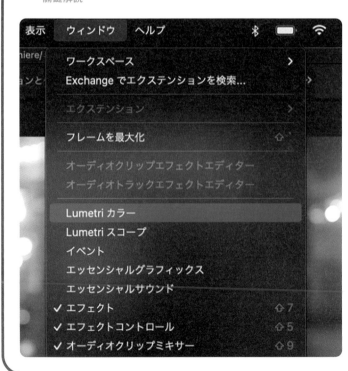

　　想説「欸？畫面上沒有我想要的面板耶……」，或是在作業中不小心移除面板時，可以到右上的「視窗」選單確認看看喔！從這個選單中可以確認面板一覽表，左邊打勾的項目是現在工作區中顯現的面板。

Chapter 1
Chapter 2
Chapter 3
Chapter 4
Chapter 5
Chapter 6
Chapter 7

■將工作區客製化

可以客製化工作區讓自己使用上更順手。依自己的需求調整工作區，可以縮短編輯時間！習慣編輯流程後，一定要試試看設計適合自己的工作區喔！

關閉面板

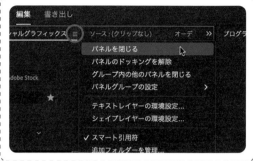

可以到各個不打算使用的面板中，點選面板選項中的「☰」，選擇「關閉面板」後，就可以移除面板。

移動面板

也可以將面板移動到喜歡的地方。只要點擊想要移動的面板的面板名稱標籤，就可以拖曳到喜歡的地方。

變更面板大小

面板大小也可以自由變更。只要將游標放在面板和面板之間，就可以將面板延展到喜歡的尺寸。上下左右的尺寸都可以變更。

Chapter 1
Chapter 2
Chapter 3
Chapter 4
Chapter 5
Chapter 6
Chapter 7

■可以儲存客製化後的工作區！

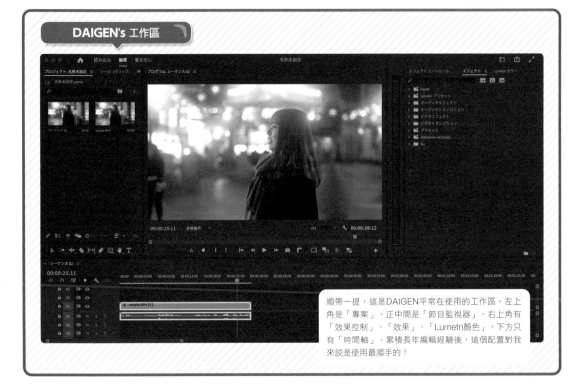

グラフィックとタイトル　　　　　表示　ウィンドウ　ヘルプ　　　　　6月15日(水) 13:16

01標準	⌥⇧1	ワークスペース	>
1	⌥⌘2	Exchange でエクステンションを検索...	
All Panels	⌥⌘3	エクステンション	>
BBW	⌥⌘4		
DAIGEN TV	⌥⌘5	フレームを最大化	⇧@
● Editing	⌥⌘6	オーディオクリップエフェクトエディター	
Essential Graph. Editing	⌥⌘7	オーディオトラックエフェクトエディター	
Graphics	⌥⌘8		
kawakami	⌥⌘9	Frame.io で確認	
Learning		✓ Lumetri カラー	
my		✓ Lumetri スコープ	
Rina		イベント	
Work		✓ エッセンシャルグラフィックス	
すべてのパネル		エッセンシャルサウンド	
アセンブリ		✓ エフェクト	⇧7
エフェクト		✓ エフェクトコントロール	⇧5
オーディオ		✓ オーディオクリップミキサー	⇧9
カラー		オーディオトラックミキサー	⇧6
キャプションとグラフィック		オーディオメーター	
プロダクション		✓ ソースモニター	⇧2
メタデータ編集		タイムコード	
ライブラリ		タイムライン(T)	>
レビュー		✓ ツール	
学習		テキスト	
編集		ヒストリー	
保存したレイアウトにリセット	⌥⌘0	プログラムモニター(P)	>
		プロジェクト	>
新規ワークスペースとして保存...		プロダクション	
ワークスペースを編集...		✓ マーカー	
✓ プロジェクトからワークスペースを読み込み		✓ メタデータ	
		メディアブラウザー	
		ライブラリ	
		リファレンスモニター	

1/2　　00:00:28:12

可以儲存客製化後的工作區。試著改造出自己覺得好用的個人專屬原創工作區。

DAIGEN's 工作區

順帶一提，這是DAIGEN平常在使用的工作區。左上角是「專案」、正中間是「節目監視器」、右上角有「效果控制」、「效果」、「Lumetri顏色」，下方只有「時間軸」。累積長年編輯經驗後，這個配置對我來說是使用最順手的！

6-5 超基本的影片編輯

從這裡開始終於進入進入實踐篇了！我為大家準備好了練習用的編輯素材。
從下面的連結下載素材，一起動手編輯看看吧！

來學習基本的影片編輯吧！在這個單元要選擇並排列素材的必要部分，嘗試製作影片。也請一定要下載練習用的編輯素材！

將使用下載素材編輯後的作品投稿到社群網站上時，

若在X（原名Twitter）或Instagram上加上「#だいげん本（#DAIGENBOOK）」的話，我會去轉貼並留言喔！！！

練習用素材在這裡！ ▶**https://bit.ly/daigen_sozai**

❶ 讀取素材

首先在專案面板上讀取素材。

素材很多時……

素材很多時，新增「分類箱（Bin）」，在裡面放入所有素材吧！新的「分類箱」的功能就像資料夾一樣，將專案面板裡整理整齊，也會比較容易進行編輯。

為「分類箱」取一個自己喜歡的名字，這裡取名為「影片素材」。

❷ 讀取背景音樂（BGM）

來讀取背景音樂吧！使用背景音樂時，必須注意著作權。P.98有彙總幾個提供無版權背景音樂的網站，請一定要參考看看。

❸ 設定序列

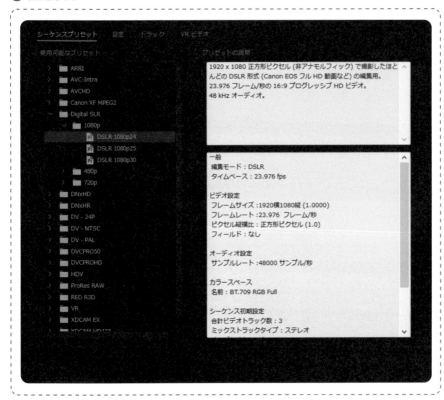

新增並設定序列。因為示範素材是用單眼拍攝的FHD 24p，所以選擇「DSLR 1080p24」，為序列隨意命名後就可以點擊OK。

❹ 將背景音樂放置於時間軸

開啟序列後，第一步先將背景音樂放在時間軸上。配合背景音樂的節奏增加標記（M鍵）後，會變得比較容易編輯。

❸ 將影片素材放置於時間軸

接著將影片素材放置於時間軸。點擊兩次影片素材後，「來源面板」上會出現預覽畫面。按下空白鍵就會開始播放預覽畫面，在覺得「就是這裡！」的地方標記入點和出點。入點是素材開始的地方，出點是素材結束的地方。可以以鍵盤的「I」標記入點，以「O」標記出點。

一邊點選「僅拖曳影片（Drag Video Only）」一邊拖曳素材並放置到目的地後，可以將選擇好的素材放在時間軸上。

❹ 配合依背景音樂標記的點調整長度

配合依背景音樂標記的點調整長度。

也可以在不先標記入點和出點的情況下直接將素材放置於時間軸上。在時間軸上調整素材時間長度吧！

➡️ **反覆進行這個作業就完成了！**

Chapter 1
Chapter 2
Chapter 3
Chapter 4
Chapter 5
Chapter6
Chapter 7

DAIGEN One Point Advice
DAIGEN 的
關鍵建議

5

無版權的音樂網站

音樂有著作權，基本上不能使用在要發表於公開平台上的影片中，我要介紹的網站是可以省略權利處理步驟自由將音樂使用於影片中的音樂網站。

要將影片上傳到YouTube等平台上的話，必須注意背景音樂的著作權喔！私人用影片、僅供個人娛樂使用的話，自由使用自己喜歡的樂曲也沒有問題，但若是在工作上遇到要製作影片，或是要以影片的廣告收入等作為收益時，必須嚴格遵守樂曲權利所有者或著作權管理團體的承諾並支付使用費。

在這裡介紹的網站搜集了權利所有者放棄版權並同意他人自由使用的音樂，最近這類服務慢慢在增加。免費音樂中，有些是個人使用OK但商用NG，因此使用前要確認使用規定。付費服務是以商業使用為前提研擬規定，若是為了工作製作影片的話，使用付費服務比較安全。

DOYA-SYNDROME

🔍 URL：https://dova-s.jp/

除了曲數眾多之外，音樂種類也橫跨各個類型，一定可以找到喜歡的BGM！

Noiseless World
（騷音のない世界）

🔍 URL：https://noiselessworld.net/

這個網站中公開了一些時髦的器樂曲。雖然曲數不多，但每首樂曲都會讓人忍不住想加入影片中。

Artlist

🔍 URL：https://artlist.io/jp/

只要訂閱後就可以使用在YouTube、TikTok、婚宴等地方，可以使用的範圍非常寬廣！曲數也很多！

Epidemic Sound

🔍 URL：https://www.epidemicsound.com/

曲數眾多，每一首音樂品質都很高！很多有名的創作者也會使用這裡的服務！

SOUNDRAW

🔍 URL：https://soundraw.io/ja/

可以製作自己喜歡的背景音樂，可謂革命性的服務！無須複雜操作就能作曲，即使對音樂領域不熟悉也可以創作出符合自己理想的背景音樂！

Chapter 6-6 文字的輸入方法

在Premiere Pro上可以用非常簡便的方式輸入文字！
除了能以特效方式呈現文字之外，也可以將文字作為影片的裝飾！
這裡就來學習基本的輸入方法吧！

❶ 從工具面板中選擇「T」

文字的輸入方法非常簡單，一定要使用看看！進階一點的話，自動字幕輸入法在Capter7-8、如電影般的文字動畫製作方法則會在Capter7-9解說，請一起參考閱讀。

從「工具面板」選擇「T（文字工具）」。

長按後……

長按「T」後，可以選擇「橫向文字工具」和「直向文字工具」。

❷ 點擊節目監視器後輸入文字

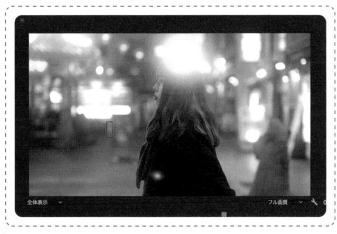

點擊節目監視器後就會顯示文字框，可以輸入喜歡的文字。

❸ 以基本圖形（Essential Graphics）面板變更字型及大小

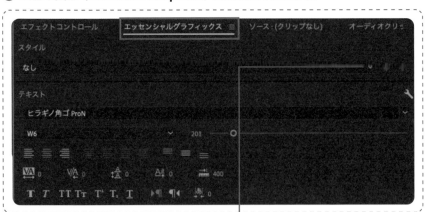

選擇「基本圖形」面板後，可以變更字型、粗細和大小。

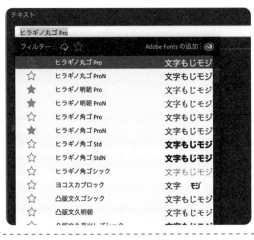

字型可以從電腦安裝的字型和已啟用的Adobe Fonts中作選擇。

❹ 在外觀（Appearance）中變更顏色及背景等設定

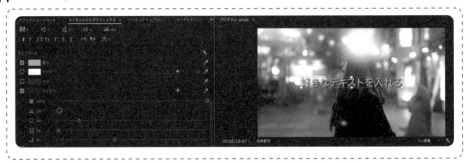

在「顏色」的方框中打勾，利用檢色器選擇顏色後將文字設定為黃色。在「陰影」的方框中打勾，為文字加上陰影，提升辨識度。

另一個提高文字辨識度的方法是加上背景。在「背景」的方框中打勾，選擇顏色後，可以透過下方的參數調整範圍，和讓四角變圓滑。

Chapter 1
Chapter 2
Chapter 3
Chapter 4
Chapter 5
Chapter6
Chapter 7

Chapter 6-7 影片的輸出設定

在將編輯好的影片上傳到YouTube上或轉寄到智慧型手機上觀看之前，必須先進行輸出作業。
參考解說，實際嘗試輸出影片吧！

❶ 從「輸出」叫出設定畫面

從Premiere Pro畫面上方的「輸出」叫出輸出的設定畫面。

❷ 設定檔案名稱和儲存位置

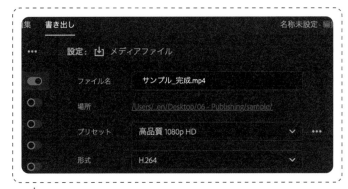

設定檔案名稱和儲存位置。我都將完成檔案命名為「○○_完成」。這樣的話就可以只搜尋完成影片檔。

「預設」和「類型」基本上維持不動就OK了，不過查看「其他預設」的話，可以看到軟體內建適用於YouTube或Vimeo的影片預設。若想縮小以4K序列設定的影片檔並以FHD輸出的話，可以在「預設」的地方變更檔案大小。

❸ 點擊輸出按鍵

點擊「輸出」的按鍵後系統就會開始檔案輸出作業，之後只要等待完成就可以了。

DAIGEN One Point Advice

DAIGEN 的
關鍵 建議

6 Premiere Pro的用語

影片編輯軟體中，有許多初學者還沒聽慣的詞語。

　Premiere Pro有許多術語，好難將名詞對應到功能……。這樣的情況常常發生，我自己剛開始做影片編輯時也是一頭霧水。在本書中，我盡量穿插一些容易理解的術語解說，不過為了讓讀者在閱讀其他網站或教學影片時也可以很容易就理解內容，這裡再次解說幾個術語。

基本圖形

這裡存有會動的文字或背景等模板。模板可以到Motion Array等販售模板的網站下載，並登錄到Premiere Pro。

安全框

安全框分為內側的「文字」和外側的「動態安全框」。安全框標示在電視螢幕畫面上正確顯示的範圍。

工具面板

這個面板中整理了讓編輯作業更方便的工具。工具面板依據工作區的配置會被放在不同地方。這裡介紹的是「編輯」畫面。

輸出幀

從來源監視器和節目監視器顯示的影像截取靜止畫面的功能。如果螢幕下方沒有相機圖示的話，可以從＋新增。

軌道	放置要在時間軸上呈顯的影片素材和聲音素材的地方。影片和靜止畫面等素材可以放在以「V」標示的軌道上，聲音素材則可以放置在以「A」標示的軌道上。
時間軸	排列並編輯素材的地方。
播放指示器（播放頭）	表示現在編輯位置的藍色長桿。

Column05

創立線上沙龍的幕後故事

辭掉公司工作獨立出來個人接案時，每天都在與孤獨奮戰。一個人寄廣告信、一個人進行文書作業、一個人編影片。

我沒有可以諮詢的對象，到現在還記得當時有多寂寞。在公司上班時，周圍有相同處境的同事，可以分擔煩惱、有困難時互相幫助，直到獨立後才真正感受到自己以前「原來是那樣受到眷顧」啊！

因為想要有可以一起攝影和分享煩惱的夥伴，所以訂閱了由影像創作者大川優介先生經營、名為Trans沙龍的線上沙龍（現更名為OneSe）。

在Trans沙龍中可以分享自己製作的作品，也可以得到製作相關的建議。因為不想只是和大家在線上交流，也想有線下互動，所以我策劃了攝影會，邀請大家一起在大阪攝影。

當時認識的夥伴現在仍以影片這個工具互相聯繫著。

在那之後DAIGEN TV的粉絲漸漸增加，因此我認為如果是現在的我也能建立一個平台聚集當時因為獨自創作而感到孤獨的創作者，於是2020年我創立了MAGNET這個線

上沙龍。

MAGNET意味著我想創造一個如磁鐵般自然而然吸引創作者聚集於此的地方。

MAGNET的成員在2022年4月時已超過170人，每個月舉行1～2次線上交流會，以及東京和大阪的線下攝影會等活動，讓會員可以踴躍交流。

4月也舉行了MAGNET的第一次豪華露營合宿。雖然只有兩天一夜，但真的很快樂呢！

7

Chapter

Chapter1

Chapter2

Chapter3

Chapter4

Chapter5

Chapter6

Chapter7

簡單編輯Tips，讓觀眾誤以為
這是出自專家之手！

到目前為止從基礎知識到Premiere Pro的基本操作都已經按順序仔細解說過了，最後要好好介紹讓編輯更有效率的各種技術，以及初學者也能簡單調整出好看特效和顏色的方法！這樣一來，作品就一定會讓觀眾誤以為是「出自專家之手」！讀完這章可以讓影像的品質上升好幾個等級喔！

Chapter 7-1 善用快捷鍵，縮短編輯時間！

記住快捷鍵後，編輯速度會飛躍性提升。快捷鍵數量很多，要全部都記住也很辛苦，因此我在這裡要介紹常用的10個快捷鍵。

■建議使用的快捷鍵

其實我剛開始在編輯時也完全沒記住任何快捷鍵，因此編輯效率遲遲無法提升非常困擾。影片編輯就是在和時間奮戰……。為了在有限的時間內盡可能做出最好的作品，果然縮短時間是必須的！之後我一點一點讓雙手記住快捷鍵的位置，現在可以利用多種快捷鍵來製作影片。

這邊介紹的是最基本的快捷鍵，請一定要使用看看。如果想知道其他的快捷鍵，可以到Premiere Pro左上角的「Premiere Pro」→「鍵盤快捷鍵」的一覽表中查看。

▶ ❶ 選擇工具 [V]

「選擇工具」用來選擇排列時間軸上的素材。可以使用快捷鍵〔V〕切換。

◆ ❷ 剃刀工具 [C]

分割影音素材時使用。左邊的圖片是選擇工具，按下〔C〕後就會切換成右邊的剃刀工具。

➡ ❸ 向前選擇軌道工具 [A]

想要一次選擇該軌道前方所有素材（時間軸上在游標右側的素材）時使用。

❹ 移動素材的同時複製該素材 [option＋拖曳素材＋放置]

要複製素材的話，可以在選擇素材後按複製貼上，但使用快捷鍵可以更快速複製素材。使用Windows的操作方式是，在按住Alt鍵的同時拖曳並放置素材。

❺ 波紋修剪上一個編輯點到播放指示器 [Q]

一般來說是以「使用剃刀工具分割素材，再按右鍵進行波紋修剪」的方式操作，但只要按下〔Q〕鍵就可以將播放指示器前面的部分進行波紋修剪（意即將素材間的空白刪除）。

❻ 波紋修剪上一個編輯點到播放指示器 [W]

與❺的例子相反，將播放指示器後方的進行波紋修剪。

❼ 增加標記 [M]

按下〔**M**〕鍵就可以如下圖般，在播放指示器放置的位置加上標記（標示）。標記會在Chapter7-2詳細解説。

❽ 倒帶・停止・快轉 [J] [K] [L]

在預覽視窗上播放影像時，〔**J**〕鍵是倒帶。〔**K**〕鍵是停止。按〔**L**〕鍵則可以進行快轉。重複按下倒帶和快轉的話，最多能以5倍速播放。

❾ 上一步 [Command＋Z]

舉例來説，上圖是以剃刀工具分割素材的結果。但是，果然想要撤消這一步時，按下〔**Command＋Z**〕，就可以回到之前的狀態。使用Windows的話，要按〔**Ctrl＋Z**〕。

❿ 儲存專案 [Command+S]

花時間編輯後，因為Premiere Pro當機而關閉軟體或突然動不了的話真是場悲劇。為了防患未然，經常按下〔**Command（Ctrl）＋S**〕儲存專案吧！

Chapter 1
Chapter 2
Chapter 3
Chapter 4
Chapter 5
Chapter 6
Chapter 7

善用標記

前頁介紹過的標記是在時間軸中做記號的功能。在長長的時間軸中留下標示位置的紀錄,之後回頭看時非常方便。

❶ 標記可以標在時間軸和素材上

標記不僅可以標在時間軸上,在選取素材的狀態下按〔**M**〕鍵的話,也可以將標記標在素材內。

❷ 可以用來命名!

點擊兩次時間軸上的標記後,可以命名或留下訊息,也可以變更標記的顏色。

❸ 可以拉長標記

在Mac長按〔**option**〕或在Windows長按〔**Alt**〕並點擊標記後,可以藉由拖曳讓標記延伸到任何一個地方。

❹ 加上筆記

在時間軸上的標記做筆記就知道那裡放的是什麼素材,事後就很容易了解自己是怎麼編輯的。

❺ 也可以在音軌上加標記

音樂錄影帶或以音樂開頭的Vlog等,可以依照音樂的節奏來進行編輯。配合音樂節奏加上標記有助於理解素材的切點,很推薦這個用法。

Chapter 1
Chapter 2
Chapter 3
Chapter 4
Chapter 5
Chapter 6
Chapter 7

Chapter 7-3 嘗試使用轉場效果

轉場效果指的是場面轉換時的效果。編輯軟體本來就有內建轉場效果，這裡要介紹Vlog等影片常使用的「遮罩轉場」和「漏光轉場」。

■ 遮罩轉場

遮罩轉場是以柱子、門或經過相機前方的行人等作為遮罩，轉換到其他場景的轉場效果。

❶ 重複配置素材

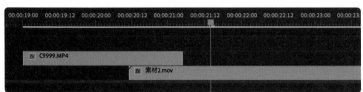

這次試著以「樹木」做出遮罩轉場的效果。這個例子是雪地中的白樺橫切過相機前方後，切換到一位女性站在夜晚街道上的畫面。如同左邊的時間軸所示，樹木的素材片段在上，女性的素材片段在下，這樣一來前面的素材的結尾就會和後面素材的開頭重疊。

❷ 製作遮罩

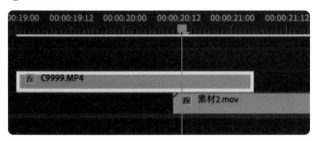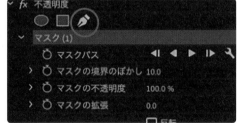

將播放指示器移至女性素材開始後一個影格的位置，選擇效果控制「不透明度」的「鋼筆工具」。

以鋼筆工具在素材外圍畫一個稍微更大一點的外框作為遮罩（藍線的部分）。

❸ 設定遮罩路徑的關鍵影格

❷在做好的路徑中設定關鍵影格。按下「遮罩路徑」左邊的碼表,就可以增加關鍵影格。

❹ 遮罩配合經過畫面前的白樺切入

讓遮罩沿著切過畫面前的樹木移動。讓時間軸推進,以〔→〕(方向鍵)控制每次前進1、2個影格後,就在節目監視器上以選擇工具指定遮罩的範圍。重複前述的步驟。

繼續前進後,遮罩的部分會逐漸切入直到看不見樹木為止。

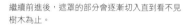

Chapter 1
Chapter 2
Chapter 3
Chapter 4
Chapter 5
Chapter 6
Chapter 7

Chapter1

Chapter2

Chapter3

Chapter4

Chapter5

Chapter6

Chapter7

◯ne Point
關鍵解說

可以先選取整體遮罩再移動或是只移動路徑

將游標放在遮罩部分上後，游標就會變成手的形狀，如此一來就可以移動整體遮罩。此外，拖曳四角上的■改變遮罩

路徑後，也可以調整遮罩的位置。

❼ 模糊遮罩的邊界

讓遮罩切入的作業完成後，若觀察場面切換過程中的影格，會發現樹木的邊界太過清晰，感覺很奇怪。

▼

調整「模糊」數值。這裡試著設定成「80.0」後，左邊的遮罩邊緣比較融入背景，看起來自然多了。這樣遮罩轉場就完成了。

■漏光轉場

讓漏光（光霧）覆蓋在兩個素材片段之間進行轉場的手法。

❶ 免費取得漏光素材

先取得可以免費使用的漏光素材吧！在Google之類的搜尋引擎上搜尋
「lightleaks free」之後，就會出現一些網站，可以下載自己喜歡的素
材。

❷ 排列素材

首先將轉場切換前後的素材片段排列在時間軸上。

不是這裡　　　　　　　　　　這裡！

 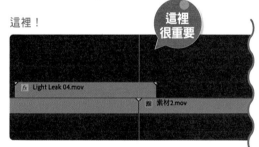

這裡
很重要

在已放置好兩個素材片段的軌道上方放置下載好的漏光素材，
漏光素材要與兩個片段重疊。最重要的是，漏光素材中光最明
亮的部分要放在兩個素材切換的地方。

❸ 將混合模式變更為濾色就完成了

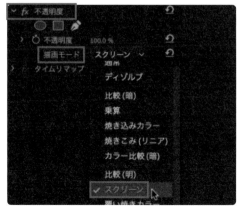

在選取漏光素材的狀態下，將效果控
制「不透明度」中的「混合模式」變
更為「濾色」就完成了。

Chapter

7-4 嘗試使用特效

參考YouTube影片

Premiere Pro內備有大量特效。在這個單元要介紹可以用在 Vlog或MV等中，既有氣勢又賞心悅目的特效！

最推！

■星光效果

Before

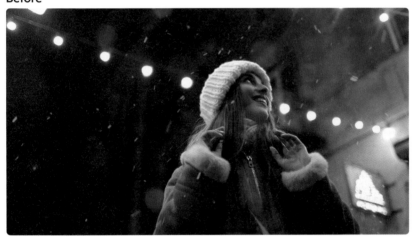

使用有朦朧感的「方向模糊（Directional Blur）」特效，可以為光源加上十字線。也可以變更特效強度，找出適合自己影片的強度吧！

After

❶ 複製成3個素材後上下重疊

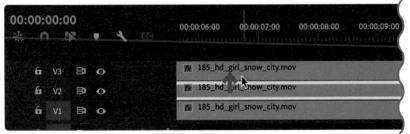

首先，將重疊放置相同的3個素材。Mac的話〔option＋向上拖曳〕、Windows則以〔Alt＋向上拖曳〕的方式就能複製素材。

❷ 搜尋「模糊」（Blur）

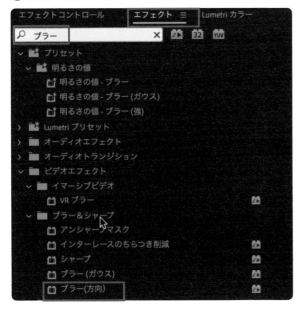

在效果面板的搜尋欄中搜尋模糊特效。選擇「方向模糊」，並將這個特效應用在放在最上方的素材中。

❸ 在效果控制調整模糊的方向和長度

開啟效果控制，將「方向模糊」的方向數值調整為45。模糊的長度調為「100」。數值越大，模糊效果就會變得越長，數值越小，模糊效果則會變得越短。請依照喜好試著改變數值吧！這次嘗試設定在100。啟用特效後，就會變成類似右圖中的狀態。

❹ 變更混合模式

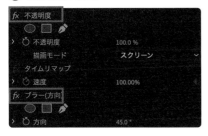

接著將同樣在效果控制中的「不透明度」混合模式變更為「濾色」。變更混合模式後，選取「方向模糊」，Mac的話按下〔**Command＋C**〕、Windows則按下〔**ctrl＋C**〕後，就能複製特效了。

Chapter 1
Chapter 2
Chapter 3
Chapter 4
Chapter 5
Chapter 6
Chapter 7

❺ 複製貼上❹的設定

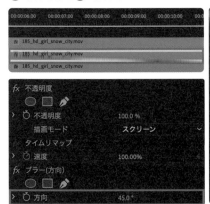

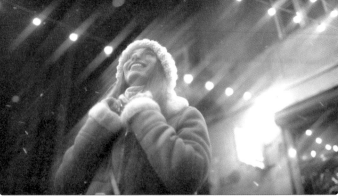

選取放在時間軸正中間的素材，Mac的話按下〔**Command＋V**〕、Windows則按下〔**ctrl＋V**〕就可以貼上從④複製的設定。

❻ 改變正中間素材的方向

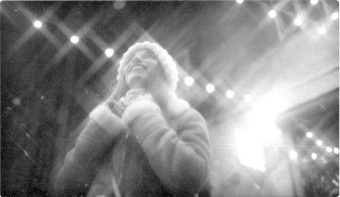

將正中間的素材方向變更為「-45」。這樣一來就會如右圖所示，從光源延展出來的光芒變成十字形。

❼ 調整不透明度後就完成了

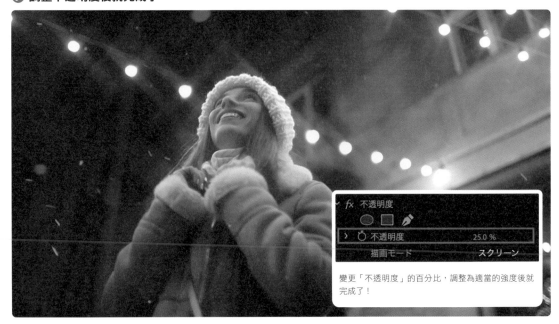

變更「不透明度」的百分比，調整為適當的強度後就完成了！

經常使用！

■夢幻般的視覺效果

Before

After

以特效營造宛如身處夢境中的氛圍。
光源和肌膚呈現柔和又朦朧的感覺，
給人夢幻的印象。

❶ 重疊素材

首先複製出同樣的素材，在時間軸上上下相疊。Mac的話按下
〔**option＋向上拖曳**〕、Windows則以〔**Alt＋向上拖曳**〕的
方式就能複製素材。

❷ 套用「亮度鍵」（Luma Key）

在效果面板的搜尋欄中搜尋「亮度鍵」後就會出現這個功能。選擇「亮度
鍵」後，套用在最上面的素材。

❸ 調整〔對比（Cutoff）〕的數值

在效果控制調整亮度鍵的〔對比〕數值。這次設定為「70%」。

Chapter 1

Chapter 2

Chapter 3

Chapter 4

Chapter 5

Chapter 6

Chapter 7

④ 套用「高斯模糊」（Gaussian Blur）

在效果面板的搜尋欄中搜尋「模糊」，和亮度鍵一樣，將〔高斯模糊〕套用在最上面的素材。

⑤ 設定數值

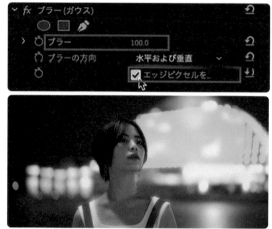

將高斯模糊的〔模糊〕數值變更為100。將〔重複圖元邊緣〕打勾。

⑥ 變更混合模式

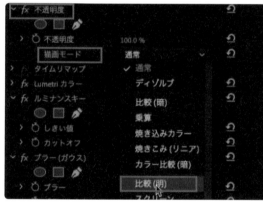

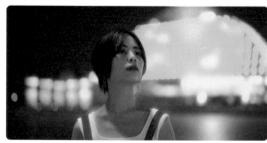

將效果控制中的「不透明度」「混合模式」變更為「變量」。

⑦ 調整亮度鍵

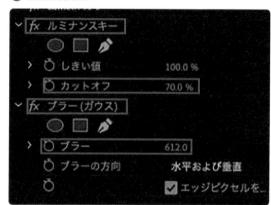

最後變更亮度鍵的〔對比〕和「高斯模糊」的〔模糊〕數值來調整特效強弱就完成了。

很時尚！

■分格般的效果

介紹一個會讓動作變得像翻頁漫畫般一格一格推進的效果。剪輯跳舞的場景或是以滑雪板滑雪的
場景時，想做出強調的話使用這個效果會別有風格！

❶ 套用抽幀效果（Posterize Time）

從效果面板中搜尋後，在素材中套用「抽幀效果」。

❷ 設定〔影格率〕的數值

開啟效果控制變更「影格率」的數值。這個數值越
低，影像越能呈現出像翻頁一樣的動作，數值越高，
動作則會越流暢。

參考YouTube影片

書中很難傳達這種效
果，請到影片中觀看實
際的動作效果。

很時尚！

參考YouTube影片

■彩色浮雕效果（Color Emboss）

加上彩色浮雕效果。Emboss就是浮雕的意思，這個特效讓邊緣變得更清晰醒目，可以展現各式各樣五花八門的浮雕特效。

Before

❶ 重疊素材

首先複製出同樣的素材並上下相疊。Mac的話按下〔option＋向上拖曳〕、Windows則以〔Alt＋向上拖曳〕的方式就能複製素材。

After

❷ 套用色彩浮雕

在效果面板中搜尋「彩色浮雕」並套用在上方的素材中。

❸ 變更方向・起伏・對比度的數值，調整到自己喜歡的狀態

開啟效果控制，變更〔方向〕、〔起伏〕、〔對比度〕的數值。這次將〔方向〕設定為〔120°〕、〔起伏〕設定為〔7.00〕、〔對比度〕設定為〔150〕。數值之後也可以變更，先暫定一個數字吧！

❹ 嘗試改變混合模式

變更不透明度的混合模式後，影像給人的印象完全不同。試試看各種不同的混合模式吧！

顏色

加上淡淡的顏色後，變得更豪華。調高〔混合模式〕「顏色」的起伏數值後，增加了豪華的感覺。

變亮

讓邊緣更醒目，營造出立體感。想要讓人留下狂野的印象時很推薦這個功能！

差異化

整體變黑，以彩色的線條表示人物與物件的邊緣。感覺可以使用在MV的演出中呢！

溶解

〔起伏〕的數值大幅調升後，形成分身般的效果。

Chapter 1
Chapter 2
Chapter 3
Chapter 4
Chapter 5
Chapter 6
Chapter 7

參考YouTube影片

> **很時尚！**

■圖畫般的效果

嘗試使用「油漆桶」效果做出圖畫般的效果！藉由設定關鍵影格讓圖畫效果動起來，可以表現出更動態的樣貌喔！請看看影片中的示範。

Before

After

❶ 套用〔油漆桶〕

從效果面板中搜尋後，在素材中套用「油漆桶」。

❸ 將「描邊」內的選項變更為「描邊」

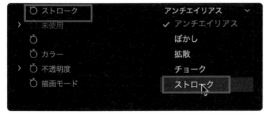

將「油漆桶」效果項目中的「描邊」設定為「描邊」。

❷ 從〔顏色〕選擇喜歡的顏色

從效果控制「油漆桶」中的「顏色」選擇喜歡的顏色。

❹ 變更〔容差〕數值

變更〔容差〕數值。數值依喜好設定就可以了。這次設定為「13」。

❺ 在「容差」中輸入關鍵影格

點擊「容差」旁的碼表圖示，輸入關鍵影格。起始處的容差數值設定為13.0。

❻ 每次推進10個影格交互變更〔容差〕數值設定

推進10個影格後，將「容差」的數值設定為0.0，加入關鍵影格。再向前推進10個影格，數值再次回到13.0。重複數次上述步驟後的成果如下圖所示。

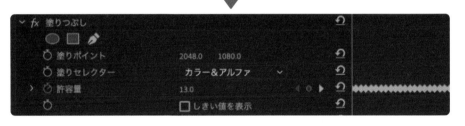

❼ 調整〔容差〕〔描邊寬度〕的寬度後就完成了

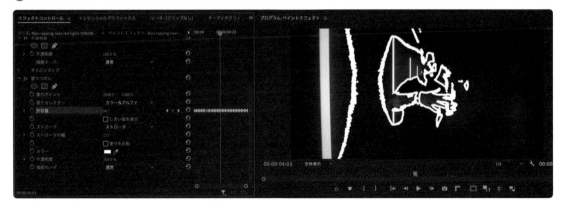

調整「容差」和「描邊寬度」的數值後就完成了。調高「描邊寬度」的數值後，線就會變粗。

Chapter 1
Chapter 2
Chapter 3
Chapter 4
Chapter 5
Chapter 6
Chapter 7

很時尚！

■凍結影格效果

讓動作中的人或物在瞬間靜止，影像彷如浮起般的特效。可以表現出宛如時間停止般，這個特效也很難在紙本上呈現，請掃描 QR code後實際觀看影片解說。

Before

After

❶ 重疊素材

首先將播放指示器放在想加入特效的位置上，並將相同素材上下重疊在時間軸上。Mac的話按下〔**option＋向上拖曳**〕、Windows則是按下〔**Alt＋向上拖曳**〕就能複製素材。

❷ 配合特效的起始處剪裁

配合特效的起始處剪裁上方素材的長度。

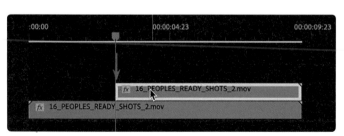

❸ 調整速度・持續時間

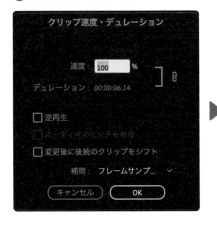 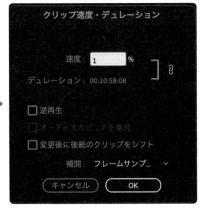

Mac的話按下〔**Command＋R**〕、Windows則按下〔**Ctrl＋R**〕後就能顯示剪輯速度 持續時間，將「速度」設定為1%。

❹ 配合特效結束處調整上方素材的長度

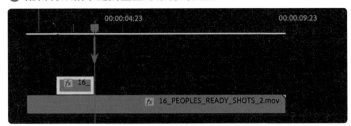

配合特效結束處剪裁上方素材的長度。

❺ 將「混合模式」設定為「濾色」

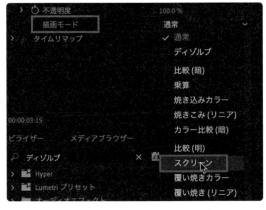

將上方素材效果控制內的「不透明度」混合模式變更為「濾色」。

❻ 搜尋溶解

在效果面板中搜尋「溶解」，套用在上方素材中。

❼ 套用在上方素材的右端

這裡很重要

將「溶解」的轉場套用在上方素材的右端。請一定要注意，如果左邊也套用同樣特效的話就無法做成凍結影格的效果了。

Chapter 1
Chapter 2
Chapter 3
Chapter 4
Chapter 5
Chapter 6
Chapter 7

經常使用！

■ 殘影效果（Echo）

參考YouTube影片

Before

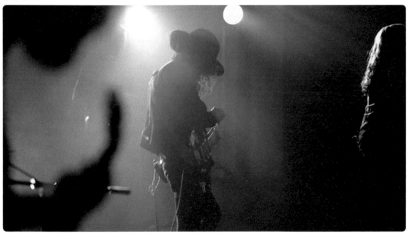

After

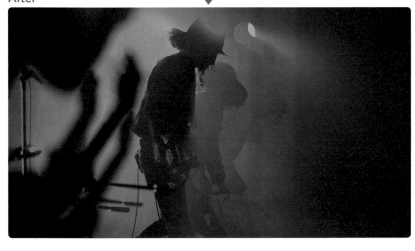

若拍攝的是會做動作的人物等對象，這個特效可以讓拍攝對象留下分身的殘影。分身的數量也可以自由變更。

❶ 套用「殘影」

從效果面板中搜尋「殘影」後，將效果套入素材中。

❷ 設定「殘影運算符」

將效果控制中的「殘影運算符」變更至「最小」。

❸ 設定〔殘影時間（秒）〕的數值

將效果控制中的變更「殘影時間（秒）」的數值。請試著輸入自己喜歡的數值。這次設定為「1.200」。

❹ 變更〔殘影數量〕的分身數

修改〔殘影數量〕後，就能變更分身的數量。若將數值調得太高，會讓畫面變得令人摸不著頭腦，所以我認為數值小於10比較好。這次的範例設定為3。

Chapter 1

Chapter 2

Chapter 3

Chapter 4

Chapter 5

Chapter 6

Chapter 7

很時尚！

參考YouTube影片

■鏡像效果

來試做看看像鏡面反射一樣的表現吧！儘管只是簡單的特效，但使用得當的話也可以呈現有趣的畫面。

❶ 搜尋鏡像（Mirror）

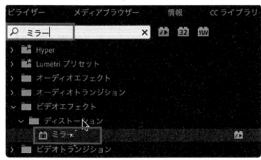

從效果面板中搜尋「鏡像」後，將效果套入素材中。

❷ 變更〔反射角度〕〔反射中心〕的數值

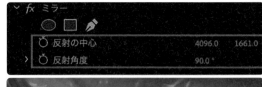

依喜好變更效果控制中「反射角度」、「反射中心」的數值。這次將「反射角度」設為90°。「反射中心」變更為4696.0、1661.0。

❸ 嘗試變更「反射角度」

試著將「反射角度」變更為180°或-90°也會收到有趣的效果。

很時尚！

■多層次效果

重疊的3層素材中，只有正中間的素材套用特效。這個效果可以為單調的影片增添變化。

❶ 重疊素材

首先重疊3層素材。Mac的話〔**option＋向上拖曳**〕、Windows則以〔**Alt＋向上拖曳**〕的方式就能複製素材。

❷ 變更重疊素材的「比例」

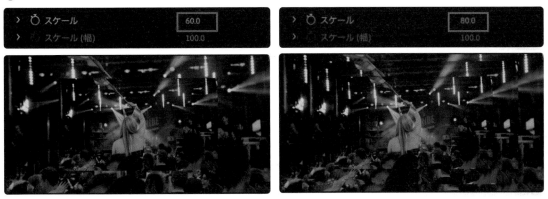

到重疊素材中最上方素材的效果控制面板，將「比例」變更為60。正中間的素材變更為80。

❸ 套用Lumetri顏色

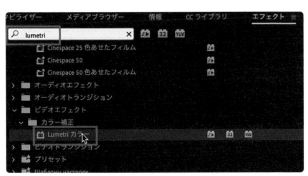

從效果面板中搜尋「Lumetri顏色」後，將效果套入正中間的素材中。

❹ 從效果控制設定「陰影」的關鍵影格

點擊效果控制中〔陰影〕旁的碼表設定關鍵影格。

❺ 推進5個影格後將〔陰影〕的數值設為「150」

推進5個影格後將〔陰影〕的數值變更為「150」。

❻ 再推進5個影格後將〔陰影〕的數值設為「0」

再推進5個影格後將〔陰影〕的數值改回「0」。重複數次上述步驟後就完成了。

■閃亮光量效果

使用「高斯模糊」讓光暈(光暈染開來的漸層表現)看起來彷彿在閃爍般的簡易效果。雖然做法很簡單,但看起來很華麗,可以營造出有存在感的畫面。

❶ 為素材加上調整圖層

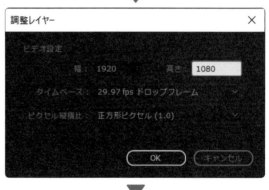

點擊專案面板中的(請插入圖示)圖示,新增「調整圖層」。影片設定設為和素材相同狀態,按下OK後,就能在專案面板中新增調整圖層,拖曳調整圖層並放置在時間軸中素材上方的軌道上。

❷ 將軌道上下拓寬

將有調整圖層的軌道上下拓寬。

❸ 套用「高斯模糊」

從效果面板中搜尋「高斯模糊」後，將效果套入
調整圖層中。

❹ 選擇鋼筆工具

從工具面板中選擇「鋼筆工具」。

❺ 選擇〔不透明度〕

將游標放在調整圖層左端的〔fx〕並按下右鍵
後，選擇〔不透明度〕。

⑥ 輸入關鍵影格

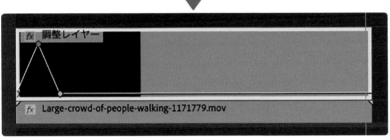

選擇不透明度後，調整圖層上會顯示白色橫線，將整條線移到下方。之後，以鋼筆工具增加路徑，上下調整位置。橫線最下方的不透明度為0，最上方則為100。

⑦ 想套用特效

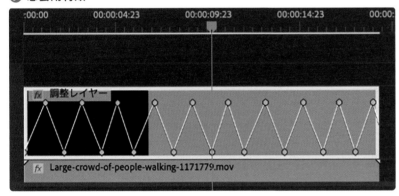

增加路徑，變成像左方鋸齒狀的樣子後，可以做出閃爍的狀態。將調整圖層的長度設定成想要套用效果的範圍。

⑧ 變更混合模式

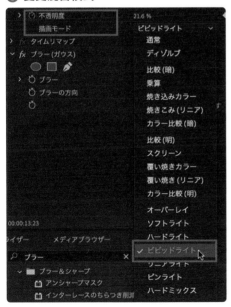

最後變更效果控制「不透明度」的「混合模式」。這次設定為「豔光」，套用其他的混合模式可以營造出氣氛不同的效果，請自行嘗試看看！

Chapter 1
Chapter 2
Chapter 3
Chapter 4
Chapter 5
Chapter 6
Chapter 7

很時尚！

■電子閃光燈效果

為部分素材的速度加上快慢變化的特效。一部分慢動作，一部分快
轉，剪輯成一段更有動感和輕重緩急變化的短片。

❶ 確認素材的影格率

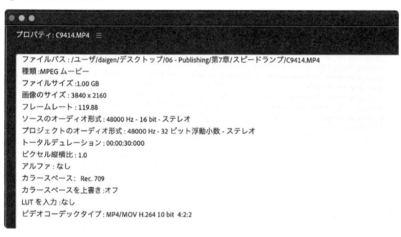

首先確認屬性面板中的影格率，這次
攝影fps是119.88fps（120fps），基
礎fps是24fps，因此最多可以做出5
倍（20％）的慢動作影片。※請參考
Chapter5-2。

❷ 選擇〔時間重映射〕〔速度〕

像剛才一樣上下拓寬軌道，將游標放在素
材左端的〔fx〕並按下右鍵。從「時間重映
射」選單中選擇「速度」。

❸ 輸入關鍵影格

以鋼筆工具在想要放慢
或加快的地方輸入關鍵
影格。

❹ 上下調整設定速度

切換成選取工具，將影片上的橫線往下拉後會變
慢，像上移動後會變快。這次做成放慢20％的慢動
作影片。

❺ 在想讓速度回復的地方輸入關鍵影格

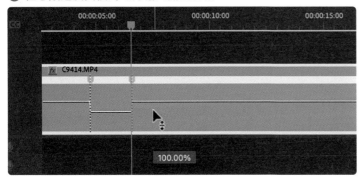

使用鋼筆工具在想要讓速度回復的地方輸入關鍵影
格，以選擇工具讓橫線對齊慢動作前的線的高度。

這裡很重要

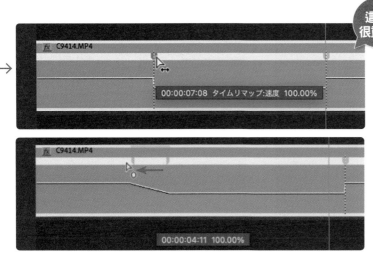

若是上面的狀態，速度會從100％突
然往下掉20％，這樣會看起來很不
自然，因此要緩和過度為慢動作影片
的速度。按住朝向下方的標記後並向
左或向右移動。這樣一來，就會很平
順的轉變為慢動作。

❻ 進一步調整以使轉換更平順

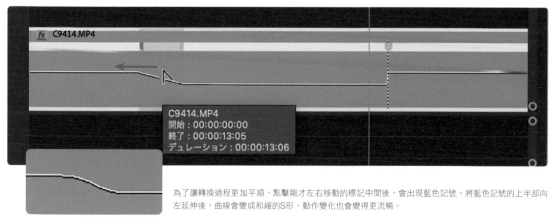

為了讓轉換過程更加平順，點擊剛才左右移動的標記中間後，會出現藍色記號。將藍色記號的上半部向左延伸後，曲線會變成和緩的S形，動作變化也會變得更流暢。

❼ 調整慢動作部分的末尾

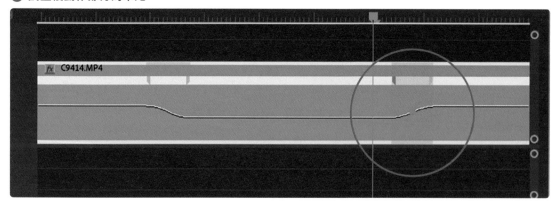

慢動作部分的末尾也依照相同步驟調整平順後，設定返回100%的速度。這樣時間重映射就完成了。

■變形穩定器（Warp Stabilizer）

　只要是手持相機攝影就免不了會手震，這個時候就輪到變形穩定器登場了。如果是細微的手震，用變形穩定器就能確實改善！實際效果請觀看影片。

❶ 套用「變形穩定器」

在效果面板搜尋後，在想消除手震的地方套用〔變形穩定器〕。

❷ 等待自動分析

套用效果後就會開始自動分析。分析完成後，檢視效果控制，「自動縮放」變成104.2%。手震程度越大，這個數字會越往上提升。變形穩定器是截取拍好的影像並在影像範圍內進行修正，因此數值越大，畫質會變得越差。變形穩定器雖然很方便，但並不是萬能的，所以在攝影階段就盡量防手震才是上策。

❸ 無法套用變形穩定器影片的改善方法

加上慢動作或是電子閃光燈效果的影片無法套用變形穩定器，此時就要使用「嵌套（Nest）」功能！

❹ 選擇（嵌套）

以右鍵點擊影片，選擇「嵌套」。為嵌套後的序列命名，取個自己喜歡的名字就OK了。

❺ 變成綠色後嵌套就完成了

嵌套完成後，時間軸上的素材會變成綠色，與剛才一樣套用變形穩定器就可以改善手震的情形了。

Chapter 7-5 講究顏色細節

開始影片編輯後,是不是會很想挑戰顏色編輯(調色)呢?即使是同樣的素材,稍微改變參數後,就可以營造出完全不同的氣氛!

參考YouTube影片

顏色編輯有分成「校色」和「調色」這兩種。請一定要試試看這些功能,表現自己的世界觀吧!

■什麼是原圖直輸?

指以非「Log攝影」亦非「RAW攝影」的設定拍攝。一般攝影的攝影檔案會捨棄多餘的色彩資訊,檔案本身是被壓縮的狀態,影像上記錄的是相機預先設定好的色調和對比。如此一來雖然可以不用編輯顏色直接使用素材,但編輯時很難大幅改變色調。

這是以Nikon Z6 II拍攝的影像。這是沒有編輯顏色,也就是「原圖直輸」的照片。

這也是以Nikon Z6 II拍攝的照片,編輯時有調整顏色。綠色的鮮明度和對比都加上了變化。

■什麼是Log攝影?

「Log攝影」是以之後要進行顏色編輯為前提的紀錄方式,採低飽和度和低對比的狀態記錄影像。SONY是S-Log、Canon是C-Log、Panasonic是V-Log、Nikon是N-Log,各廠牌都有各自的Log攝影,拍出來的效果多少有些不同。Log攝影多少能減少暗角或過曝的情形,很適合用在明暗差異大的場景中。

因為ISO感光度有下限,採Log攝影時受曝光程度影響可能會出現雜訊,是一種很受限的紀錄方式,所以攝影前必須先練習。

這是Log攝影後經顏色編輯後的照片。左邊的照片無論是飽和度或對比都很低,但經顏色編輯後可以做出這麼大的改變。

■什麼是RAW攝影？

RAW指的是「未加工」的意思，也就是沒有在相機上調整顏色（完全沒有進行影像處理等調整）、以未加工狀態記錄的檔案，基本上只記錄了明亮度，調整照片時可以從曝光到解析度大範圍修圖，攝影後校色和調色的自由度很高是其特徵。因為影像中記錄的資訊量很大，RAW攝影的檔案很大，在顏色編輯上要

花很多時間也是事實。此外，可以進行RAW攝影的相機也很有限，依我來看，我認為是比較適合中、上級攝影者的攝影方法。

左邊是RAW原檔，右邊是編輯後的照片。使用RAW的話，編輯時從感光度的變更到白平衡、解析度的變更等，可以進行各式各樣的設定。

■什麼是校色？

拍攝動畫時，即使確實設定好白平衡和曝光的數值，但因為太陽角度、攝影方向和周圍光源的變化，還是可能拍出偏離預期的影片。在一定程度上調整偏離預期的部分就稱為校色。若沒經過校色就直接進行接下來要解說的調色階段，各素材的明亮度和色調就會參差不齊，影像缺乏統一感，無法表現出構思好的世界

觀。換言之，校色是為了正確表現實際上的顏色，而不是要在影像中表現個人風格。為了讓人物的肌膚顏色等部分美麗呈現，校色是非常重要的作業。

■什麼是調色？

校色後就進入調色步驟。調色可以用顏色讓影像表現出故事性，這是讓腦中構思的影像化作現實的步驟。例如家庭Vlog中，孩子開心的時刻可以調升顏色飽和度和明度，相反的，孩子哭泣時可以讓顏色飽和度和明度下降，顏色也能用來表現感情。若想呈現恐怖的氣氛，那就試試調降明度並加上藍色調，有很多種方

法可以達到這個效果。調色是展現當時情感和氣氛等要素的創意工作。

Chapter 1
Chapter 2
Chapter 3
Chapter 4
Chapter 5
Chapter 6
Chapter 7

■Lumetri顔色的使用方式

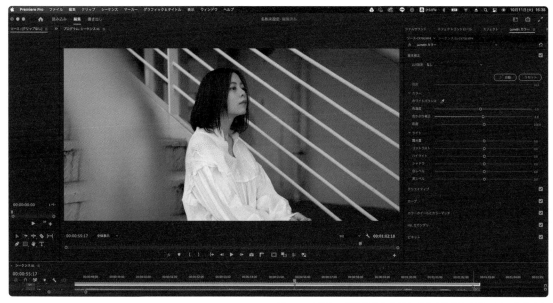

「Lumetri顔色」是進行校色和調色時的必要顔色調整工具。先來介紹Lumetri顔色的功能。之後我想説明設定功能的各個參數後，影像會如何變化。

■基本校正

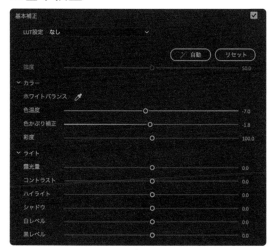

在「基本校正」中，可以調整白平衡、素材亮度和對比、飽和度等項目。可以使用自動調整一次修改各種設定，所以先使用自動調整再修正細部也是可行的做法。

▶色溫

「色溫」是表示太陽光或人工照明等光的顔色的尺度。向左滑動色溫的滑桿後會變成藍色系，向右滑動後則會變成琥珀色。

Chapter 1
Chapter 2
Chapter 3
Chapter 4
Chapter 5
Chapter 6
Chapter 7

▶色彩

「色彩」是以透過光源讓畫面變得比本來顏色更藍或是變得更紅。滑桿
向左滑動後會變成綠色，向右滑動後則會變得接近洋紅色。

▶曝光

「曝光」是調整進光量的項目。可以讓畫面變得比攝影時更亮或更暗，
調整素材整體的明亮度。

▶對比度

「對比度」是指影像中亮處和暗處的亮度差異。降低對比度可以營造柔
和的氛圍，相反的，加強對比度後色調變化鮮明、給人強烈印象的照
片。

▶高光

「高光」一如名稱所示，指的是拍得最明亮的部分。這是調整高光亮度
的項目。將滑桿往加的方向移動後，明亮的部分會變得更亮。

▶陰影

「陰影」與高光相反，指的是影像中較暗的地方。將陰影往負的方向調
整後，陰暗的部分會變得更暗。

▶白色

「白色」是指高光中特別明亮的部分，這個功能是要調整白色部分的明
暗度。讓明亮部分變得更加明亮的補正功能。

▶黑色

「黑色」是指影像中最暗的部分，這個功能是調整黑色部分的明暗度。
黑色功能會找出「陰影」中最黑的部分進行補正。

▶飽和度

「飽和」指的是顏色的鮮明度。將這個參數設為0的話會變成黑白照
片。相反的，提升飽和度後色調就會變得鮮豔。

Chapter 1
Chapter 2
Chapter 3
Chapter 4
Chapter 5
Chapter 6
Chapter 7

■創意

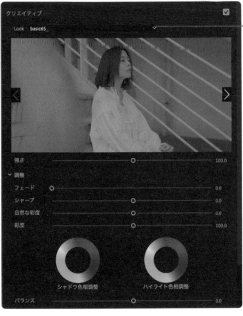

使用「創意」功能時，可以從「外觀（Look）」項目的瀏覽外觀（Browse）選擇LUT（look up table），或調整LUT的強度。此外，預設中有一個「Look」的濾鏡，可以直接套用在影像上。P.156「使用LUT改變世界觀」會有更多關於LUT的詳細說明。右下方的照片是套用原始LUT後的狀態。

■曲線

▶RGB曲線

調整前

調整後

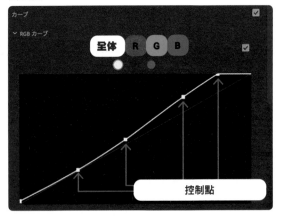

RGB曲線和所謂的色調曲線，是可以調整影像明亮度和對比度的功能。右側調整高光，左側調整陰影。以游標點擊調整前的直線就可以增加控制點，而若想刪除控制點的話，點擊控制點就可以了。將控制點向上拖曳會變亮，向下拖曳則會變暗。不只可以進行整體調整，按下曲線上的顏色圖示後就能切換顏色，可以調整針對整體（白）、R（紅）、G（綠）、B（藍）調整各自的明亮度和對比度。這裡調高中間部分和高光的明度。

▶色相vs飽和度

調整前

調整後

這個曲線是用來指定特定色相並調整飽和度。像RGB曲線一樣,點擊曲線後可以增加或刪除控制點。以滴管工具抽取特定顏色後,像右上圖一樣出現三個控制點。上下移動正中間的點,就可以調整飽和度。

以滴管工具選取這裡

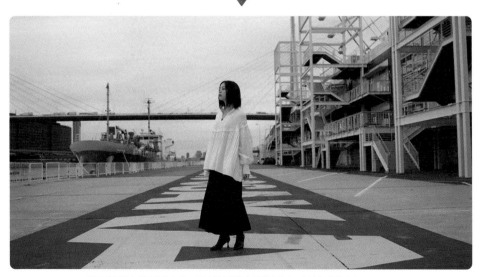

調降地面藍色部分的飽和度。可以像這樣指定影像中的部分顏色調整飽和度。

Chapter 1
Chapter 2
Chapter 3
Chapter 4
Chapter 5
Chapter 6
Chapter 7

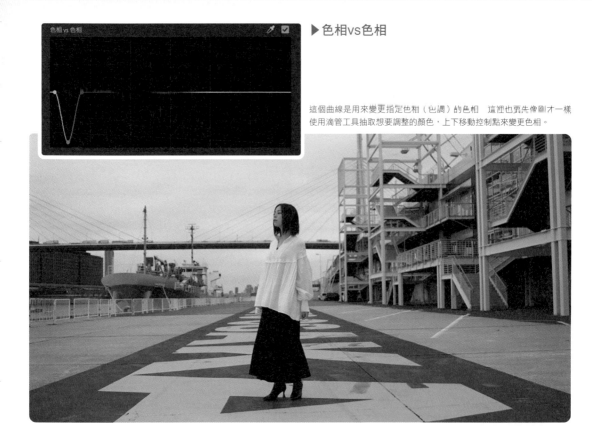

▶ 色相vs色相

這個曲線是用來變更指定色相（色調）的色相　這邊也要先像剛才一樣使用滴管工具抽取想要調整的顏色，上下移動控制點來變更色相。

▶ 色相vs明度

這個曲線可以調整指定色調的明度（明亮度）。抽取目標顏色後，藉由上下移動控制點就可以改變顏色的明度。向上是變亮，向下是變暗。

Chapter1
Chapter2
Chapter3
Chapter4
Chapter5
Chapter6
Chapter7

■色輪和顏色匹配

▶色彩匹配
調整前

調整後

Adobe Sensei（Adobe的人工智慧）是能自動調和兩個影片色調的功能。使用方法很簡單，❶點擊「顏色匹配」的「比較視圖」。❷左邊的畫面顯示參照素材。❸右邊是想要配合左邊改變色調的素材。❹點擊「應用匹配」。

▶色輪
調整前

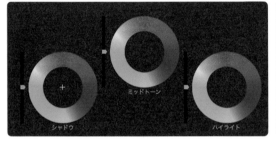

調整後

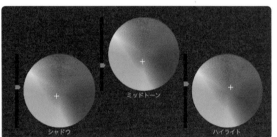

陰影是調整暗部（Black Point）的色輪，中間調是調整中間色，高光則是調整亮部（White Point）色輪。移動色輪中央的「＋」時，從中央部分往外移動可以提升飽和度。

藉由上下移動圓形色輪左側的滑桿可以調整明度。調整三個色輪和側邊的滑桿，將顏色調整成自己喜歡的調性。調升前頁下方照片陰影部分綠色的飽和度，降低明度，接著調升高光部分紅色的飽和度和明度。

▶HSL Secondary

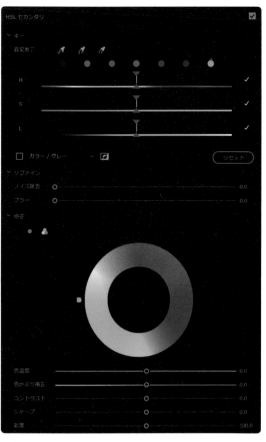

「HSL Secondary」可以調整、改變特定顏色。在左邊的Source、效果控制面板左上方的「鍵」指定想調整的顏色。「設定顏色」右邊的滴管圖示從左邊開始是（🖋）「指定補正顏色」、（🖋）「補正顏色外增加其他顏色」、（🖋）「排除從補正顏色中選取的顏色」，這裡可以指定部分顏色，加上下方「僵化」中的「降噪」和「模糊」效果，或是調整「更正」中各個參數以改變色相、色溫、對比度、銳化和飽和度。針對影像整體進行調色稱為「Primary Color Grading」，而像這樣針對部分進行調色則稱為「Secondary Color Grading」。

調整前

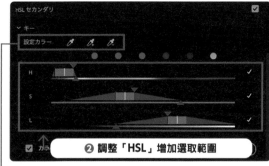

調整後

這裡要來調整各個「鍵」下的參數以調整膚色，並且只抽取肌膚的顏色。H是Hue（色相）、S是Saturation（飽和度）、L是Lightness（明度），在各自的滑桿上個別調整參數。各個橫桿上方的「▼」可以改變選取範圍，下面的「▲」則可以讓選擇範圍的邊界變模糊。

▶暈影

「暈影」可以讓畫面四角變暗，有將視線誘導至位於畫面中央的拍攝對象的效果。將「數量」往負向移動後，四個角會變暗，往正向移動後，四個角會變亮。調整「中點」、「圓度」、「羽化」後，暈影的效果也會發生變化。

■實踐校色和調色！

看完以上說明，我想應該已經學會了如何調整素材視覺效果、色調調整、特定顏色的調整、濾鏡設定。接下來要一邊使用介紹過的功能，一邊實際運用Lumetri顏色進行顏色編輯喔！這次我想將低對比度和低飽和度的素材編輯成具有流行感的影片。整體而言，順序是先將素材讀取到時間軸中，從顏色標籤選擇

Lumetri顏色，再進行各種設定。這些步驟都很簡單，請不用擔心，跟著步驟一個一個操作，慢慢嘗試看看吧！

Before

After

▶首先要校色

❶ 重疊調整圖層

首先在素材上加上2層調整圖層。下方是校色用的調整圖層，上方式調色用的調整圖層。將調整圖層分成2層後重疊，可以讓各個調整圖層的功能更明確。

❷ 顯示「RGB三原色」

最初以下方的調整圖層進行校色。從「視窗」選單叫出「Lumetri範圍（Lumetri Scopes）」，並以右鍵點擊Lumetri範圍，顯示「RGB三原色」。

❸ 調整曲線

可以在「RGB三原色」依RGB等確認影像的明暗。往紅、綠、藍各波形的上方會過曝，往下方則會暗角，所以要在高光部和陰影部設定控制點，調整RGB曲線。

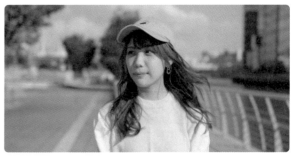

調整高光和陰影

❹ 調整中點

一邊確認三原色的狀態，一邊在RGB曲線中間帶（中點）加上控制點，調整明亮度。

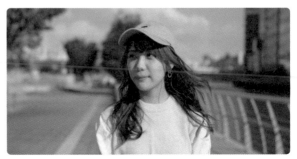

調整中點

❺ 調整白平衡

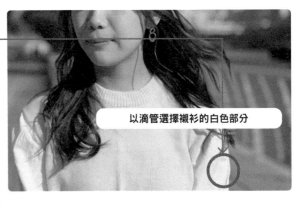

以滴管選擇襯衫的白色部分

接下來點擊Lumetri顏色面板內的「顏色」→「白平衡」裡的滴管按鍵，調整基本校正項下的白平衡。點擊後游標會變成滴管的圖示，使用滴管抽取畫面中白色的部分。

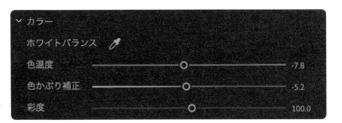

這次從拍攝對象襯衫的袖子中抽取白色。這樣一來就會自動補正，調整整體的白平衡（抽取的顏色不同，整體補正的色調也會有所差異）。

白平衡調整前的色調稍微偏洋紅色，藉由抽取袖子的白色並補正白平衡，使整體色調變得更清爽。

❻ 調整對比度

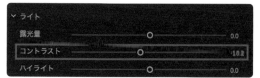

調整對比度，讓整體的氛圍變得溫和。將基本校正項下「對比度」的滑桿向左側移動後，可以調降對比度。

❼ 調整飽和度

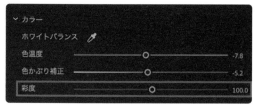

調高飽和度，讓整體印象更有流行感。這個步驟也是移動基本校正項下的「飽和度」滑桿，向右移動後就能提高飽和度，這樣一來校色就完成了。

One Point 關鍵解說　　如何讓作品符合預期？

　　我一直都是以「對比度」→「飽和度」的順序變更數值。這麼做的原因是，若以「飽和度」→「對比度」的順序調整的話，飽和度常常變得太過緊繃。先變更對比度再變更飽和度的話，比較容易讓畫面符合自己的預期。當然每個人喜歡的顏色和氣氛都不同，並非一定要依照這個順序，但在剛起步時常常會讓顏色和對比度都調得太刺眼，所以不要調得太超過是很重要的。實際移動滑桿後，可以在畫面上預覽各個項目的變化，調整的同時一邊進行確認。調升「對比度」後印象會變得很強烈，調降後則會變成柔軟又溫和的印象。而

調升「飽和度」後顏色會變得很鮮明，也會變得很惹眼，給人的衝擊性比較強烈。相反的，飽和度較低的話會給人平和的印象。飽和度設為0的話會變成黑白色。依據自己想表現的色調和整體氣氛，為接近自己心目中的形象，觀看各式各樣的影像作品內化成自己的養分也是很重要的。

▶接下來要進入調色階段！

① 以**RGB曲線調整陰影・高光・中間調**

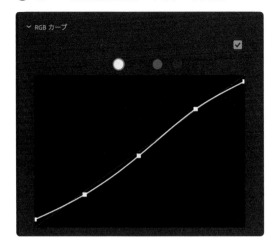

接著要進行調色。選擇放在上方的調整圖層，以RGB曲線調整陰影・高光・中間調。這裡稍微調降了陰影並稍微加強了高光。將曲線調整成S形，色調的深淺變化就會更突出。

② 以「**色相vs飽和度**」調整背景飽和度

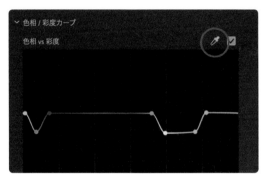

為了將視線誘導照作為主要拍攝對象的人物上，要調降背景藍色（建築和河川）的飽和度。 以「色相vs飽和度」右上的滴管點擊想要調整的部分後，就會在曲線上新增控制點，將藍色和綠色的部分往下拉。

③ 以**色輪調整顏色**

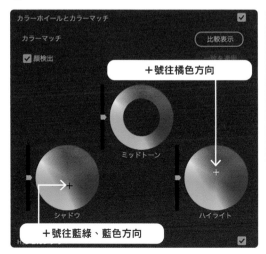

＋號往橘色方向

＋號往藍綠、藍色方向

接著要以色輪調整色相。這次要在陰影處增加偏綠的藍色，並在高光中增加橘色。將陰影色輪中心的＋號往藍綠色方向移動。再將「高光」色輪的＋往橘色方向移動。

❹ 叫出「Lumetri範圍」項下的「矢量示波器YUV」

下一個步驟是要使用「HSL Secondary」調整肌膚的顏色，在此之前先叫出「矢量示波器」吧！以右鍵點擊「Lumetri範圍」後，選擇「矢量示波器YUV」。

◯ne Point
關鍵解說　矢量示波器的閱讀方式及膚色指示器

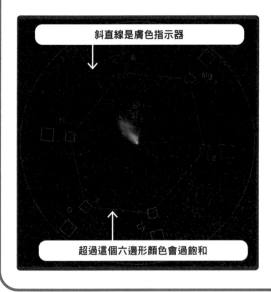

矢量示波器是用來確認色相和飽和度程度。影像的顏色分布會在圓形中間顯示成煙狀。仔細檢視示波器的話，會看見上面寫著R（紅）、Mg（洋紅）、B（藍）、Cy（藍綠）、G（綠）YI（黃）的文字。矢量示波器會顯示各個色相的飽和度有多高，調整整體白平衡或是膚色等特定顏色時非常方便。矢量示波器從中央到外側飽和度逐漸提高，中央的點飽和度則最低（黑白）。飽和度得得太高的話，顏色過度飽和會造成色階失衡，因此調整時基本上不要超過內側六邊形。此外，R和Y之間的直線是膚色的基準（膚色指示器），調整膚色時，盡量在示波器內選擇這條線上的色相作調整。

❺ 以滴管調整膚色

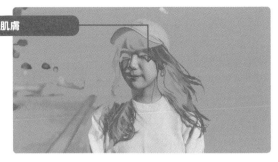

以「鍵」項下的滴管工具點擊想要調整的顏色。在HSL的滑桿上調整選擇範圍時,盡量只選取肌膚的顏色。在「彩色/灰色」旁的方框裡打勾後,會像上圖一樣,選擇範圍以外的地方都變成灰色,因此很容易就看出哪裡是選取的部分。

在膚色指示器上調整＋的位置

接著使用色輪,一邊看著矢量示波器YUV,一邊將色相調整到Y和R中間的線上。

❻ 調整「降噪」和「模糊」

最後使用「降噪」和「模糊」,讓調整過的部分和未調整的部分融合在一起。

到這一步調色就完成了。對人像攝影來說膚色的調整格外重要。此外,調色可以讓背景和人物產生分離的感覺,可以讓觀看影像的人的視線自然被誘導到人物身上。

Chapter 1
Chapter 2
Chapter 3
Chapter 4
Chapter 5
Chapter 6
Chapter 7

Chapter 1

Chapter 2

Chapter 3

Chapter 4

Chapter 5

Chapter 6

Chapter 7

■使用LUT改變世界觀

　　「LUT」是套用校色設定的狀態，也就是預設狀態。這個字是取「Look Up Table」的字首縮寫而來，擁有定義影像顏色如何調整的檔案。套用LUT後，可以舉更為預先決定好的色調、明亮度、飽和度。

　　不只日本國內，其他國家也有LUT，有可以免費下載的LUT，也有要付費的LUT，有各式各樣不同的種類，我想嘗試看看使用不同LUT是非常有趣的一件事。這裡要嘗試使用的是只有購買本書的讀者才能下載的「DAIGEN原創LUT」。

在這裡下載DAIGEN原創LUT！ ▶**https://bit.ly/daigen_lut**

❶ 「創意」→「瀏覽外觀」選擇LUT

在依照到前頁為止的「實踐校色和調色」步驟做好的調整圖層上套用LUT。從工作區的Lumetri顏色選擇「創意」，再選擇「瀏覽外觀」後，選擇下載好的LUT。

❷ 套用LUT改變顏色

Before

After

❸ 調整「創意」的強度

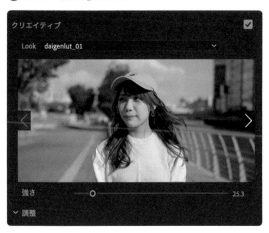

套用LUT後，顏色隨之改變了。藉由滑動工作區的Lumetri顏色的「強度」滑桿，可以變更LUT的強度。重疊一層調整圖層，再重疊LUT也是一種可行的做法。

Chapter 7-6　嘗試使用慢動作效果

在說明了Chapter5-2「慢動作」的表現，這裡要實際介紹Premiere Pro的設定方法。

❶ 設定序列

DAIGEN TV的參考影片「製作流暢慢動作影片的3個要素」。

首先從「檔案」→「新增」→「序列」增加一個新的序列。這裡重要的是「時基」的設定。設定成「24.00影格／秒」或「30.00影格／秒」。

❷ 查看影格率

ファイルパス：/ユーザ/daigen/デスクトップ/06 - Publishing/第7章/7-6/スロー.MP4
種類：MPEG ムービー
ファイルサイズ：672.27 MB
画像のサイズ：3840 x 2160
フレームレート：59.94
ソースのオーディオ形式：48000 Hz - 16 bit - ステレオ
プロジェクトのオーディオ形式：48000 Hz - 32 ビット浮動小数 - ステレオ
トータルデュレーション：00;00;26;30
ピクセル縦横比：1.0
アルファ：なし
カラースペース：Rec. 709
カラースペースを上書き：オフ
LUT を入力：なし
ビデオコーデックタイプ：MP4/MOV H.264 10 bit 4:2:2

將想要加上慢動作效果的素材放在時間軸上並查看影格率。以右鍵點擊增加的素材→「屬性」後，就可以像上圖一樣查看影格率。

❸ 設定持續時間

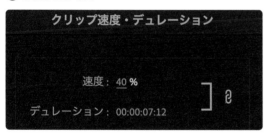

這次「基礎fps※」是24影格，「攝影fps※」是60影格（照片上是59.94），因此可以做出最大2.5倍的慢動作呈現。慢動作效果的最大倍數計算是以「攝影fps÷基礎fps」的方式來計算。使用Mac時，要在預計設定為慢動作的素材上按下〔Command+R〕，使用Windows則是按下〔Ctrl+R〕，顯示「剪輯速度‧持續時間」。預設的速度是100%，要做成2.5倍的慢動作則要改為100÷2.5，也就是「40%」，然後按下OK。　※這是作者自創的名詞。字義請參照P.60。

◯ne Point 關鍵解說　影格數不足的話，影像會變得不順暢

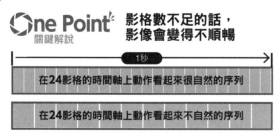

如果是12個影格的話，同一個影格顯示的時間會拉長，因此看起來不順暢。

　若將將速度設定為比「攝影fps÷基礎fps」得出的數值更低的數值，影像就會卡卡的不太順暢。以上面的例子來說，最大只能設定為2.5倍（40%）的慢動作影片。若硬是將影片設為5倍（20%）的速度的話，在每秒24影格的時間軸上1秒只會顯示12個影格，因此會變成動作不流暢的影像。若要在每秒24影格的時間軸上做5倍慢速的效果，就必須以影格率120影格的設定拍攝。

參考YouTube影片

Chapter
7-7 嘗試使用關鍵影格

這個單元要介紹讓表現力提升的關鍵影格使用方法。使用關鍵影格的話，可以讓「位置」、「縮放」、「旋轉」等數值隨著時間經過做出小同變化。

■關鍵影格究竟是什麼

關鍵影格是將記錄好的設定關鍵點加入時間軸的功能。在關鍵點上可以設定位置、旋轉等多個要素，若要設定會依時間推移而改變的要素，就必須在動作開始的位置和結束的位置設定兩個以上的關鍵影格。關鍵影格方便的地方在於，會自動補上設定好的關鍵影格間的影格數值，背景音樂的音量也可以使用關鍵影格調整，可以說是能活用在各種設定上的功能。

▶在「縮放」和「旋轉」設定關鍵影格，做出旋轉縮放的運鏡效果

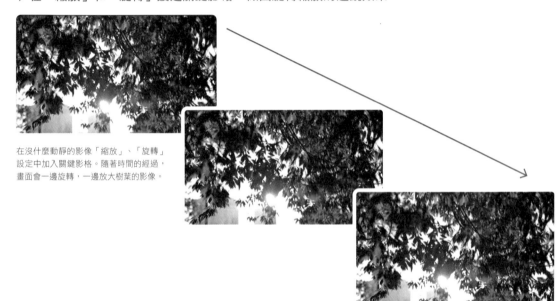

在沒什麼動靜的影像「縮放」、「旋轉」設定中加入關鍵影格。隨著時間的經過，畫面會一邊旋轉，一邊放大樹葉的影像。

開始位置的設定

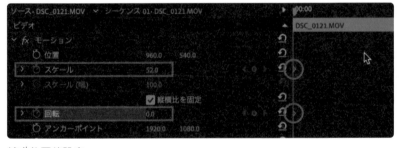

點擊「縮放」旁的碼表設定關鍵影格。數值設定為52％。同樣的按下「旋轉」旁的碼表加入關鍵影格。數值維持0。

結束位置的設定

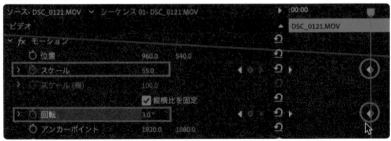

將「縮放」的數值設定在55％後，在播放指示器的位置設定關鍵影格。設定好了放大的動作。「旋轉」的設定設定在3.0，這樣就可以做出旋轉放大的運鏡效果。

▶在「縮放」和「位置」設定關鍵影格，做出視線誘導的效果

藉由加入關鍵影格，可以誘導觀看者的視線。這段影片是拍攝對象在寒冷早晨吐氣的影像。一邊放大，一邊加入縱向的移動，使用關鍵影格讓觀看者的眼光聚集在「吐氣」的動作和氣息上。開始位置的「位置」960.0/571.0。「縮放」則設定為40.0並加入關鍵影格。結束位置的「位置」設定為960.0/612，並讓鏡頭向上移動。再將「縮放」設定為42.0，加入放大的動作。

開始位置的設定

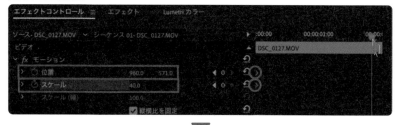

結束位置的設定

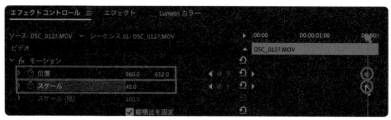

▶讓文字淡入

開始位置的設定

結束位置的設定

在「不透明度」加入關鍵影格，可以讓文字有淡入的效果。開始位置設定為0.0%，加入關鍵影格。結束位置設定在100%，就可以讓文字呈現出溶解般的效果。播放時間的結束位置可以透過前後移動關鍵影格來調整。

Chapter 1
Chapter 2
Chapter 3
Chapter 4
Chapter 5
Chapter 6
Chapter 7

Chapter 7-8 讓字幕特效輸入自動化

參考YouTube影片

使用看看Premiere Pro內建的自動轉錄文本工具吧！雖然多少有些錯字或誤讀，但相較於打字，可以更快輸入影片字幕。

❶ 顯示「文本」面板

從畫面上方的「視窗」選單中找到「文本」並打勾，就能顯示「文本面板」。

❷ 開始自動轉錄文本

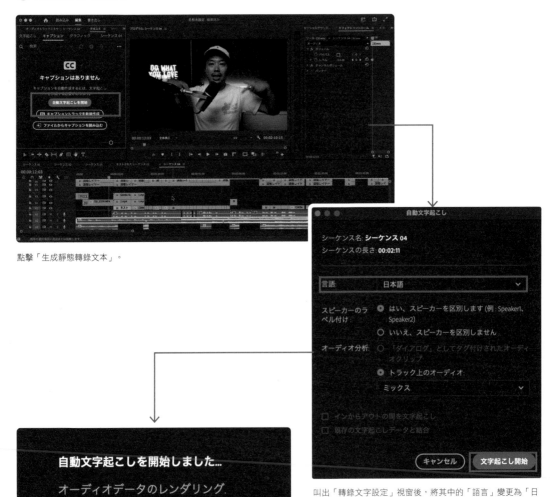

點擊「生成靜態轉錄文本」。

叫出「轉錄文字設定」視窗後，將其中的「語言」變更為「日語」，點擊「轉錄」的按鍵。

開始自動轉錄文本，敬請稍待片刻。

❸ 點擊「創建字幕」

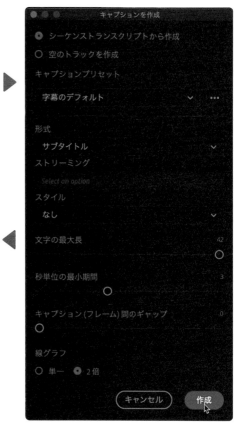

稍待一會兒後，文本就會自動轉錄完成，然後點擊「CC（創建字幕）」的按鍵。
點擊後，就會出現如右圖所示的視窗，點擊「創建字幕」。

接著，影像下方就會加上
字幕。查看時間軸，文本
被加上了「字幕」這個名
稱。

❹ 可以變更字型和大小

選擇創建完成的「字幕」，在基本圖形面板中，可以變更字幕的字型、大小和粗細
等設定。

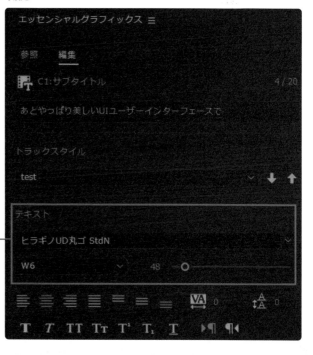

從「軌道樣式」中選擇「創建樣式」。任意命名後，
將這裡選擇好的字體、大小等設定全部套用到剛剛做
好的字幕上。

❺ 可以變更字幕位置

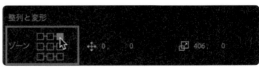

使用基本圖形面板中的「對齊並變換」的話，可以變更字幕的顯示位置和出現的位置。藉由「區域」能夠設定顯示位置。左圖是置底置中對齊。右圖是置頂靠右對齊。

❺ 變更文字填充顏色、增加描邊和對景

可以在基本圖形面板的「外觀」中變更「填充（文字顏色）」、「邊界線（描邊）」和「背景」。

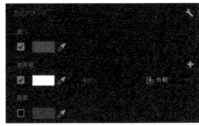

❻ 分割字幕

若感覺文字數過多時，可以將文字分段。點擊「分割字幕」後，會複製出同樣的字幕，再以手動方式刪除並調整不必要的地方。

手動修正錯漏字

因為咬字不清或說話習慣的關係多少會出現錯字或漏字等的情況，這時候請手動修正，點擊兩次文本面板中顯示的字幕後就能進行修正。雖然這要花費一點時間，但我想這比全手動輸入快非常多，需要輸入字幕的話，請一定要試試看這個方法！

Chapter

Chapter 1
Chapter 2
Chapter 3
Chapter 4
Chapter 5
Chapter 6
Chapter 7

7-9 超簡單！動畫字幕

使用7-7介紹過的關鍵影格為字幕加上動畫。稍微加入動畫效果後，呈現出的印象就會大為不同，請一定要試著挑戰看看！

■模糊之中文字浮現後再消失

這個字幕動畫效果是字幕一邊從左到右移動後，在一片模糊之中文字浮現後再消失。因為做起來很簡單，請一定要嘗試看看！

❶ 創建水平滾動字幕並輸入字幕

以「字幕工具（T）」輸入自己喜歡的文字。這裡輸入「Text Animation」。

❷ 輸入關鍵影格決定動畫效果

Effect Control的「位置」中文字動畫的開始位置和結束位置輸入關鍵影格，決定移動的起點和終點。開始位置設定為「1920，1080」，結束位置也是「1950，1080」。將這個數值設定為喜歡的數值就可以了。

❸ 套用「高斯模糊」

從效果面板搜尋「高斯模糊」，套用在字幕上。

❹ 文字動畫開始位置模糊效果的關鍵影格設定

0秒位置

開始位置後10個影格

0秒位置	開始位置後10個影格

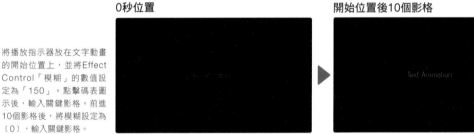

將播放指示器放在文字動畫的開始位置上，並將Effect Control「模糊」的數值設定為「150」。點擊碼表圖示後，輸入關鍵影格。前進10個影格後，將模糊設定為〔0〕，輸入關鍵影格。

❺ 文字動畫結束位置模糊效果的關鍵影格設定

結束位置前10個影格

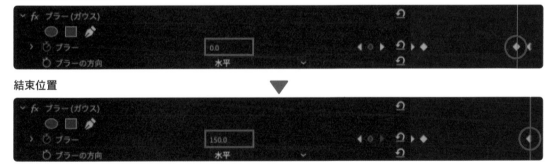

結束位置

結束位置前10個影格	結束位置

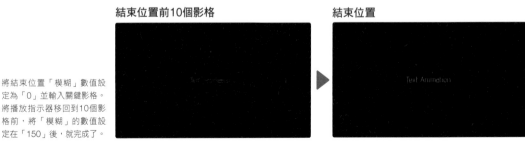

將結束位置「模糊」數值設定為「0」並輸入關鍵影格。將播放指示器移回到10個影格前，將「模糊」的數值設定在「150」後，就完成了。

Chapter 7-10 電影般的表現方法

如電影般的影像是什麼樣的畫面呢？
將電影中常用的元素放入影片中的話，就可以不經意的呈現出電影般的
效果。

這個單元要介紹如何利用Premiere Pro簡單做出電影般的表現！這次的重點只有3個！
❶影格率的設定　❷長寬比　❸色調的編輯（藍綠色＆橘色）

只要融入這3個元素，就能製作出既有派頭又充滿迷人氛圍的電影。

■影格率的設定

將影格率設定在電影常用的24影格。如果要說為什麼是24影格的話，是因為電影一直以來使用的底片相機是每秒24格來拍攝。影格尺寸的長寬比若是16:9的話，選用3840×2160或1920×1080都OK！

■長寬比

❶ 比照電影設定長寬比並加上黑邊

參考YouTube影片

電影經常使用所謂寬螢幕變形鏡頭2.35:1的視角。為了讓橫向看起來較長，在Premiere Pro上加上黑邊。這裡要使用「調整圖層」中的「裁剪」功能。

❷ 將「調整圖層」放在素材上方

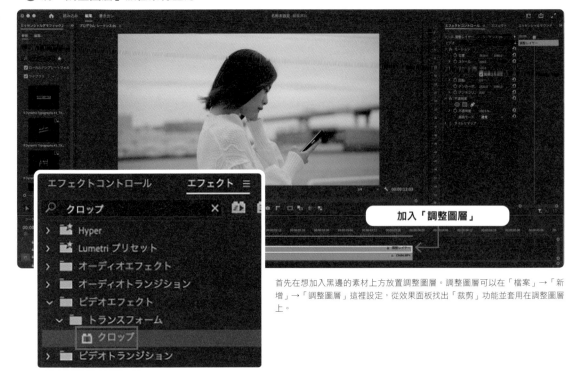

首先在想加入黑邊的素材上方放置調整圖層。調整圖層可以在「檔案」→「新增」→「調整圖層」這裡設定，從效果面板找出「裁剪」功能並套用在調整圖層上。

❸ 設定裁剪上下的比例

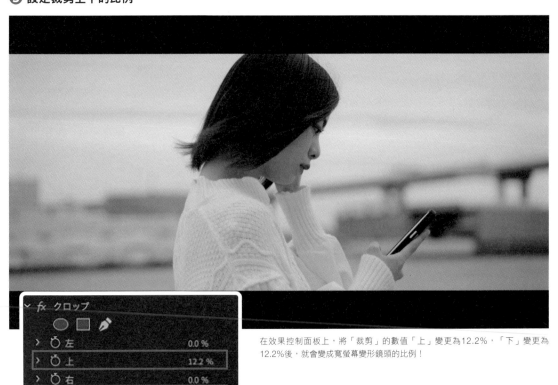

在效果控制面板上，將「裁剪」的數值「上」變更為12.2%，「下」變更為12.2%後，就會變成寬螢幕變形鏡頭的比例！

■「青綠色＆橘色」的做法

參考YouTube影片

「青綠色＆橘色」指的是將人皮膚的橘色和互補
色青綠色使用在皮膚以外的地方，互相強調視覺效
果。青綠色＆橘色的效果常用在「瘋狂麥斯」、「變形金剛」等好萊塢電影中。

Before

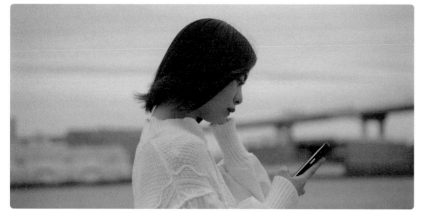

After

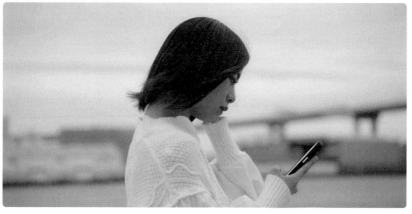

這次要藉由以SONY的α7SIII
S-Log3拍攝的素材來介紹青綠色＆
橘色的調色作業。

❶ 重疊調整圖層

加入「調整圖層」

首先在剛剛製作的黑邊調整圖層下
方新增並重疊兩個調整圖層。

❷ 套用SONY的S-Log3專用LUT

將SONY官方網站發布的S-Log3
專用LUT套用在最下方的調整圖層
上。可以從「Lumetri顏色」→「創
意」→「Look」→「參照」讀取
LUT。

Chapter 1

Chapter 2

Chapter 3

Chapter 4

Chapter 5

Chapter 6

Chapter 7

❸ 調整LUT強度

這次想稍微調整顏色就好，所以將
LUT強度從100變更為50吧！

❹ 加上對比

為影像加上對比。一邊查看「Lumetri範圍」，一邊進行調整。調整「Lumetri顏色」的「白色」和「黑色」，讓Lumetri範
圍的色彩檢視（RGB）落在90-230的線和10-26的線之間。因為之後會使用「曲線」進行細部調整，這裡只要大致調整一
下就OK了，陰影也要稍微調降，調整明暗平衡。

❺ 提升飽和度

因為稍微調降LUT，所以要將飽和度調高。調整時注意不要讓皮膚顏色太濃。

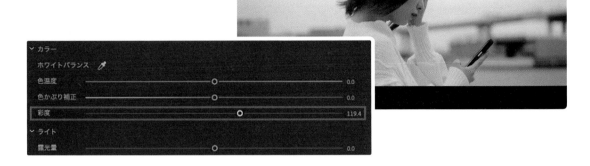

❻ 細部調整明暗對比

使用「RGB曲線」細部調整明暗對比。將顏色調整為S線，明暗對比就會變得很自然。

❼ 以HSL Secondary選取肌膚顏色

以「HSL Secondary」選取肌膚的顏色。以滴管工具點擊皮膚後，在下方的H/S/L滑桿增加範圍細節。H是色相，S是飽和度，L是明度。若肌膚較暗的部分沒有被選到的話，將L的滑桿向左延伸就能選取了。

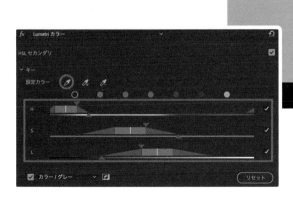

Chapter 1
Chapter 2
Chapter 3
Chapter 4
Chapter 5
Chapter 6
Chapter 7

❽ 修正肌膚顏色

Before

After

> 一邊查看矢量示波器，一邊調整＋的位置

選取肌膚顏色之後，接著要修正肌膚顏色。色相輪上＋的位置要在「Lumetri範圍」中「矢量示波器YUV」R和Y之間的膚色指示器上調整。這樣一來，肌膚就會略帶粉色，看起來氣色很好的樣子。

❾ 調整模糊效果讓肌膚的顏色更和諧

最後調整「模糊」的效果讓肌膚的顏色與畫面更協調，再使用「去除雜訊」的功能後，膚色中「橘色」的調整就完成了。

⑩ 複製設定加入藍綠色調

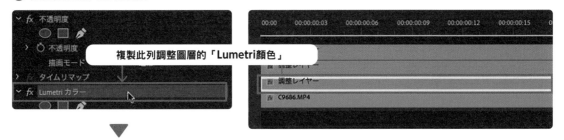

複製此列調整圖層的「Lumetri顏色」

貼到這個調整圖層

接下來要使用下方兩列的調整圖層，加上「藍綠色」的效果。複製中間那一列的Lumetri顏色設定，貼到最下層的調整圖層上。在效果控制面板上以「**Command**（Ctrl）**+C**」複製後，貼到最下層調整圖層的效果控制面板上。

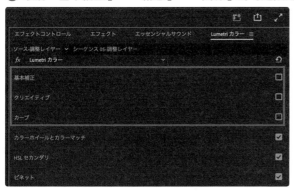

⑪ 取消「基本補正」、「創意」、「曲線」的勾選設定

開啟最下層的「Lumetri顏色」面板，取消「基本補正」、「創意」、「曲線」的勾選設定。

⑫ 開啟HSL Secondary，反選❼所選取的範圍以外的範圍

點擊HSL Secondary的「彩色／灰色」旁的「■」後，就可以選取❼的步驟所選取的膚色以外的範圍。

Chapter 1
Chapter 2
Chapter 3
Chapter 4
Chapter 5
Chapter 6
Chapter 7

⓭ 調整「陰影」、「中間色」、「高光」

從「HSL Secondary」「修正」中的「🎨」開啟「陰影」、「中間色」、「高光」的色相環。將「陰影」、「中間色」、「高光」稍微往青綠色的方向調整之後就完成了！

完成！

Chapter 1

Chapter 2

Chapter 3

Chapter 4

Chapter 5

Chapter 6

Chapter 7

Chapter 7-11 透過影片製作讓照片更有意境

我想將照片放在影片序列中使用也是一種呈現方式。
如果只是把用心拍好的照片放在序列上就太過單調了。
試著加上裝飾，讓照片看起來更加亮眼吧！

Before

After

❶ 複製照片並改變比例和位置後同時置入

複製照片並重疊放置

fx 7-11.jpg

fx 7-11.jpg

~ fx モーション

○ 位置　　　　　1527.0　2328.0

> ○ スケール　　　　90.0

在時間軸上擺好照片，若是Mac的話以「**Option＋向上拖曳**」，Windows則以「**Alt＋向上拖曳**」的方式複製素材，並調整下方素材的「比例」和「位置」。

❷ 搜尋並套用（高斯模糊）

在效果面板上搜尋「高斯模糊」，套用在下方的素材上。調整效果控制面板「模糊」的數值。這次設定為「120.0」。

❸ 在Lumetri顏色設定下方素材的「飽和度」

在Lumetri顏色中，將下方素材的〔飽和度〕設定為「0.0」。

❹ 在上下兩個素材中輸入關鍵影格

進入效果控制面板，在上方素材的位置輸入關鍵影格，加入動態效果。開始位置設定為「1920，1080」、結束位置設定為「1940，1080」。

也為下方素材的位置輸入關鍵影格，加入動態效果。開始位置設定為「1527，2328」、結束位置設定為「1500，2328」。

輸入關鍵影格，讓上方素材緩慢從左向右移動，並讓下方素材緩慢從右向左移動，這樣就完成了！

Chapter 7-12　稱霸直式影片編輯

參考YouTube影片

以智慧型手機觀看影片成為理所當然的事，社群媒體上也經常見到直式的影片。這裡要解說實際的的製作方法。

■ 基本的直式影片

來製作看看最近流行的直式影片吧！除了YouTube shorts，TikTok和Instagram Reel都可以上傳影片。直式影片可以呈現出和一直以來的橫式影片不同的感覺，非常好玩呢！

首先來製作比較正統的人物特寫式的直式影片。這是從原本以橫向攝影的影片中截取出來的片段。我想要介紹將橫式攝影的影片製作成直式影片的方法和注意事項。

❶ 建立序列

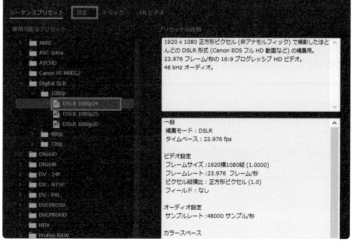

從畫面上的「資料夾」選單點選「新增」→「序列」。「序列預設」會顯示在畫面上，從預設中選擇「Digital SLR」→「1080p」→「DSLR 1080p24」後，再點選「設定」頁籤。

❷ 自訂序列設定

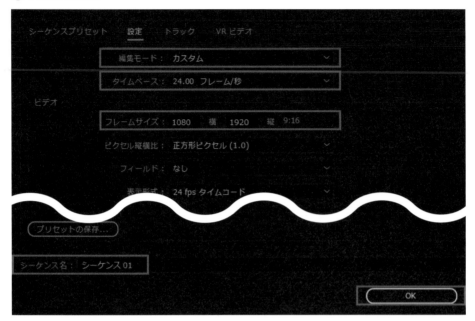

編輯模式選擇〔自定義〕，時基設定為〔24.00影格／秒〕，影格尺寸變更為橫向
「1080」、直式「1920」。為序列命名後，點擊「OK」。

❸ 調整素材的位置

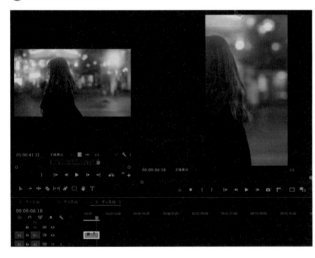

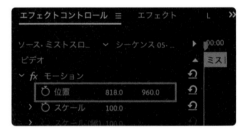

將原本橫式拍攝的素材放置到剛剛設定好的序列上，拍攝對象
無法好好對準中心，有部分被切掉。這個時候，就要調整效果
控制的「位置」數值，讓畫面往中心調整。像這個影片一樣是
在走路移動的話，跟隨拍攝對象的移動位置設定影格。

Chapter1
Chapter2
Chapter3
Chapter4
Chapter5
Chapter6
Chapter7

■製作直式的三段式構圖

接下來要嘗試製作直式影片特有的三段式構圖。將三個橫式攝影的影片上下排列在畫面上就可以了。

❶ 以〔長方形工具〕製作外框基準線線

首先使用〔長方形工具〕，為影像邊界製作外框。

❷ 設定分割畫面的尺寸

將基本圖形「對齊並變換」下的「H（高度）」數值設定為「640」。「W（寬）」設在1080以上的數字。

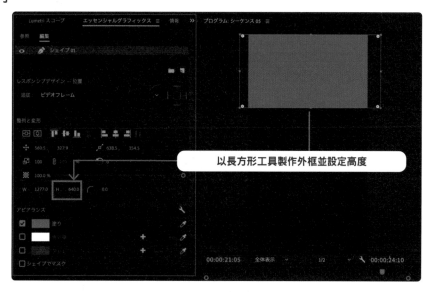

以長方形工具製作外框並設定高度

Chapter 1
Chapter 2
Chapter 3
Chapter 4
Chapter 5
Chapter 6
Chapter 7

❸ 最上面的外框基準線

以長方形工具畫出外框的形狀後，「基本圖形」的「編輯」會出現「形狀01」。將這個形狀放在直式影片的最上方。

❹ 中央外框基準線

複製＆貼上「形狀01」，在「外觀」的「填充」改變顏色。將這個外框放在三段式構圖的中間。

❺ 製作第三個區塊

再次複製＆貼上「形狀01」，放置在三段式構圖的下方。

❻ 調整素材大小和位置

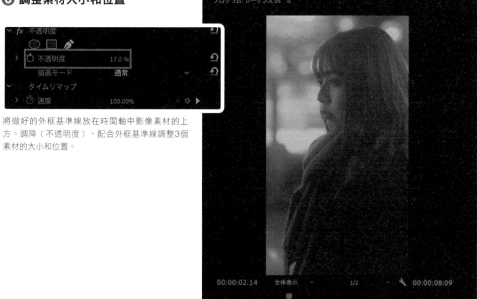

將做好的外框基準線放在時間軸中影像素材的上方。調降〔不透明度〕，配合外框基準線調整3個素材的大小和位置。

❼ 刪除外框基準線就完成了

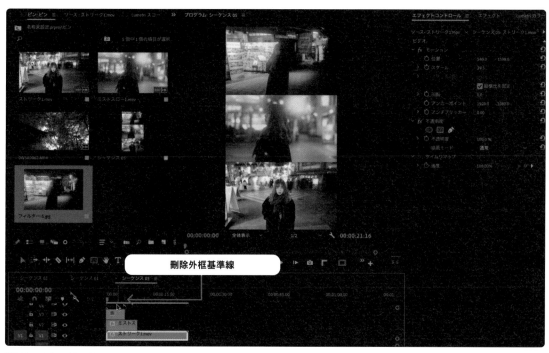

刪除外框基準線

將影片分別放置到上、中、下三個地方後，刪除時間軸上的外框基準線就完成了！

Chapter 1
Chapter 2
Chapter 3
Chapter 4
Chapter 5
Chapter 6
Chapter 7

初學者可以
簡單上手！

嘗試製作又酷又亮眼的 Vlog 吧！

參考YouTube影片

**已經大致學會了有關相機、攝影和編輯的知識和技巧，
這裡彙總了我製作Vlog的步驟要和大家分享！**

如前文所述，Vlog是「Video Blog」的縮寫，指的是非以文字，而以影像和聲音的內容呈現自己喜愛事物。製作並發布Vlog的人被稱作Vlogger，YouTube上也有播放次數驚人的人氣Vlogger。Vlogger發布的內容很多元，第一次製作Vlog時，無論是以日常、料理、旅行、家庭、紀念日　工作、興趣等作為主題都OK！以影像記錄日常或旅行之類的回憶後，現在有很多平台的可以和大家分享，不僅是內容，透過編輯可以讓Vlog更有個人魅力。這是年輕人在玩的吧？也許有很多人會這麼想，但最近無論男女老幼，有非常多人都在享受拍攝Vlog的樂趣喔！

▶攝影地點

攝影地點的選擇很自由。只要是喜歡的地方都OK！不過，考量是不是打從心底想去、想拍的地方非常重要。將攝影本身當作目的的話會變得無法享受攝影的樂趣，因此，把「將快樂回憶的一部分以Vlog的形式留下」視為拍攝的目的，重視自己是否享受其中，才可以拍出自己喜歡的Vlog喔！決定好攝影地點後，盡量先到現場勘查，這樣更容易掌握攝影當天的情況！

▶Vlog的構成

Vlog構成沒有固定的格式。對於談話有自信的人，可以製作談話篇幅較長的Vlog，而地點很棒的話，加長影像在Vlog中的比例也OK！不過，若先在心中確實想像觀眾（視聽者）是什麼樣的人，有助於安排影片的結構。

■建議的構成方式

我建議Vlog構成要讓談話和影像交互呈現。接下來要一邊看新雪谷（二世谷）Vlog的前半部分，一邊進行解說！

這次五天四夜的夏令營＆Workation（邊工作邊旅行）Vlog，時間長達18分鐘，在開頭的地方放入大約15秒的影像說明整部影片大致的內容。

Chapter 1
Chapter 2
Chapter 3
Chapter 4
Chapter 5
Chapter 6
Chapter 7

旅行第一天，介紹住宿的地方及旅行的目的。我有注意不要又臭又長講一大堆，盡量簡潔陳述情況就好。

過度到晚餐前的影像。和孩子一起玩彈跳床的時刻。使用慢動作效果，讓影片有快慢變化。

晚餐前的談話，還有介紹吃晚餐的地方。

吃晚餐的影像。其實是我已經很累了，所以沒辦法拍太多素材（笑）。

8:00 p.m.

一起去找鍬形蟲。我直接使用小兒子累到睡著的影像。

稍微放入在房間裡Workation的樣子，讓大家想像「DAIGEN」平常的生活樣貌。平常有空閒時間就開始工作！

道民の味方セイコーマート！！！

將小兒子說的「大家一起玩比較開心」這句暖心的話加入影片。也稍稍介紹一下北海道的便利商店「Seicomart」！

知らない人の中で1人になる不安で泣きそうになってますw

這邊是第二天的開始。小兒子離開父母前往夏令營時不安的情緒非常真實！

加入泛舟的影像。其實我也想跟著小兒子上船，才能去拍攝影片！！

接著,一邊Workation一邊加入談話的部分。總之說話的部分盡量簡短是很重要的!

吃晚飯的樣子。這裡為了讓大家更容易了解現場狀況所以加入旁白。然後也加入了2天的回顧。

■ 選擇背景音樂的方法

背景音樂的選擇不只會大幅影響Vlog給人的印象,也會影響視聽者的情緒感受,選擇背景音樂的同時思考想要帶給視聽者什麼樣的感覺非常重要。製作這支Vlog時無法找到符合心中理想的曲子,經過了一段試誤的過程。為了呈現出對之後的旅程滿懷興奮的感覺,我選擇了流行又引人注意的背景音樂。要隨著不同的場面選擇不同的背景音樂。

❶ 從類型開始搜尋

想要使用安靜沉穩的樂曲時,搜尋「Classical」,想要找像咖啡廳裡會放的曲子時,搜尋「Jazz」,想讓氣氛更熱烈時找「Pop」或「Rock」等,從背景音樂的類型著手的話,可以找到與心目中的理想相近的樂曲。

❷ 從氣氛開始搜尋

另一種方法是以「Happy」、「Running」、「Sad」等關鍵字搜尋與想呈現的氣氛、自己的情感接近的背景樂曲。想要讓背景音樂與給視聽者的印象一致時,使用這個方法會讓選取變得容易許多。

❸ 從推薦開始搜尋

Artlist、Epidemic Sound的工作人員會精選人氣背景音樂。因為不是從類型或氣氛來尋找,聽到自己完全沒想過的音樂時,意外的很容易讓人陶醉。P.98中介紹了無版權的音樂網站。

❹ 從相似曲目開始搜尋

找到喜歡的背景音樂後,我建議可以透過「Find similar」等找尋相近曲目的圖示去聽看看與這首曲子氣圍相近的背景音樂!也許會因此發現更棒的背景音樂!

C lumn06

持 續 挑 戰

從公司離職，一頭栽入了既沒有人脈、也沒有門路的影像製作世界，由於這個行業與原先的工作完全無關，因此陸陸續續有人問我「不要緊吧？」「轉職到同領域的其他公司比較好吧？」「突然去做別的工作，這辦不到吧！」。我自己也不是完全沒有不安的感覺。

反覆煩惱再煩惱的這段期間，其實我也去與前公司相同業界的其他公司面試過。但我仍希望選擇有挑戰性的事物，讓自己的人生更充實。我想極力避免在臨死之前出現「如果那時候這麼做的話……」這種悔恨的心情。因為如果我能過得幸福的話，也可以把這分幸福分給周遭的人。

還有，想看見一家人和樂融融生活在一起的想法，果然一直存在於我的內心深處。

接下來的挑戰是「成為相機相關器材的製造商」。為了企畫的製作，現在我已經開始行動了。我想拿著由我參與製造的相機出門攝影的日子已經不遠了。

挑戰新事物或別人不太嘗試的事物時，有時會受到旁人的批判，也有得不到其他人理解的時候。此外，失敗的風險自然不在話下。但可以克服這一切後，就能抓住夢想。在過程中想放棄時，也要咬牙忍耐。被他人嘲笑時，也要勇往直前。

像這樣自己掌握人生的舵向前航行。像這樣讓周圍的人也得到幸福。我希望之後也維持這樣的步調，繼續在人生之路上邁進。

DAIGEN'S GEAR

影片製作的主要器材

從最新的相機到幾十年前的鏡頭，我手上有種類非常多樣的器材！照片上的每個器材都是值得推薦的寶貝！如果因為不知道要買什麼而在猶豫的話，請一定要參考看看！

支持我影片製作
喜愛的器材

我有SONY E接環、Canon EF接環、Nikon的Z接環、LEICA M接環和可以與其他鏡頭替換的VM接環、老鏡M42接環等種類非常豐富的鏡頭！接環相異的相機和鏡頭可以用鏡頭轉接環，讓E接環鏡頭接到Nikon相機、VM接環鏡頭裝到SONY相機上，享受嘗試各種組合的樂趣！將幾十年前的老鏡裝到SONY或Nikon的最新相機上進行拍攝，能讓攝影更采多姿呢！

❶ Voigtländer ULTRON 28mm F2

❷ Voigtländer HELIAR classic 50mm F1.5 VM

❸ SONY FE 24mm F1.4 GM

❹ Canon EF35mm F2 IS USM

❺ Industar-61L/Z 50mm/f2.8

❻ Nikon Z30 + NIKKOR Z 40mm f/2

❼ SONY FX30

❽ SONY α7IV

❾ SONY α7SIII

❿ FE 50mm F2.5 G

⓫ ZEISS Batis 2/40

⓬ EF50mm F1.8 STM

⓭ スーパータクマー

⓮ Pentacon 30mm F3.5

⓯ Blackmagic Pocket Cinema Camera 6K Pro

⓰ Helios 44-2 58mm F2

⓱ SONY FX3

⓲ TAMRON 28-75mm F/2.8 Di III VXD G2 (Model A063)

⓳ TAMRON 70-180mm F/2.8 Di III VXD (Model A056)

⓴ SONY FE 16-35mm GM

㉑ Tokina AT-X 14-20 F2 PRO DX

㉒ Blackmagic Pocket Cinema Camera 6K Pro

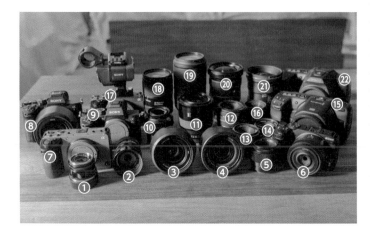

Cameras

介紹相機中我特別喜歡的幾種相機。照相功能對我來說沒麼重要，我更喜歡影片攝影功能優異的相機！

・SONY FX3／FX30

SONY的Cinema Line相機。正因為是Cinema Line，為了讓影片攝影更為方便，SONY在按鍵配置和功能面上都下了許多工夫。主要是使用FX3並以FX30作為輔助，有時會兩台一起使用。SONY使用者很多，網路上相關資訊很豐富，有不懂的地方立刻就能解決是選擇SONY相機的魅力！

・Blackmagic Pocket Cinema Camera 6K Pro

BRAW是以容易調色／校色的形式收錄影像的電影攝影機。如機種名Pocket Cinema Camera所揭示，這款相機在眾多電影攝影機之中也是較為輕巧的機型。鏡頭的話，雖然我很喜歡❹的定焦鏡頭，但想要表現廣角的效果時，我用的是㉑Tokina的鏡頭。

Lenses

每一種鏡頭都令我愛不釋手，我從中選出幾個最近特別常用的鏡頭來介紹。最近偏好16mm～50mm左右的鏡頭！

・SONY FE 16-35mm F2.8 GM

雖然這款廣角變焦鏡頭又大又重，但在影像細節描繪的性能非常優越。廣角端16mm非常寬廣，非常適合Vlog攝影！在拍攝動作很多的拍攝對象時，正是這款相機大顯身手的時候！雖然我周遭的影片攝影師沒什麼人在使用這款鏡頭，但不管別人怎麼說，我都非常推薦這款鏡頭（笑）！

・SONY FE 50mm F1.2 GM

這款鏡頭也是偏重，不過也是一款可以拍出有透明感的影像和美麗的散景效果的特殊鏡頭。F值是明亮的F1.2，因此在夜間攝影時也可以多加使用！2022年除了人像攝影之外，我也使用這款鏡頭來拍攝廢墟和煙火！

・Voigtländer HELIAR classic 50mm F1.5 VM
・Voigtländer ULTRON 28mm F2

最近讓我著迷的Koscina鏡頭。不是自動對焦（AF），而是手動對焦（MF／自己對焦）的鏡頭，與數位相機搭配使用後，會出現紫邊（將陰暗的物件重合在明亮背景上時，會出現實際上不存在的綠色或紫色邊線的現象）等使用最近的鏡頭體會不到的不便性。因為是VM接環，所以一直都是使用接環轉接環來進行攝影。樣素又有古早味的設計也非常可愛呢！

特別座談會

DAIGEN × 高澤けーすけ × JEMMA

為什麼我們
持續進行影像創作

為製作本書所構思的特別企劃，特地迎來活躍在YouTube上的創作者高澤けーすけ和JEMMA與DAIGEN進行對談。能和各位讀者分享影片創作的樂趣是我們最開心的事。

DAIGEN：這次製作我的第一本書『和日本攝影師DAIGEN一起從零開始學習影片製作』，我希望藉著這本書讓大家了解，對初學者而言影片製作雖然看起來難度有點高，但其實非常快樂、非常有魅力這件事。因此我邀請高澤けーすけ和JEMMA來再次和我一起聊聊為什麼我們持續進行影像創作。那我們就趕快開始吧！
兩位是否還記得開始影片製作的契機是什麼樣子的呢？

JEMMA：其實我本來沒打算要進行影片製作，只是和朋友試著編輯用智慧型手機拍攝的影片。嘗試編輯後，覺得很有趣，之後開始會上YouTube看影片，非常投入其中。這大概是3年前的事。

高澤：我看了既是音樂創作者也有在進行影片製作的山下步先生的影片後，覺得電影般的畫面實在太棒了。

DAIGEN：我以前還在公司工作的時候，製作了朋友婚禮上的新郎新娘介紹影片，當時的影片受到好評。不只是我朋友，他爸爸也對那支影片讚譽

有加，我想這個成功經驗是我開始製作影片的契機。
兩位第一次製作的影片，是什麼樣的影片呢？

JEMMA：剛剛有提到第一次編輯影片的事，當時是在大阪難波拍攝像稻草富翁的故事那樣交換物品的影片，那是第一次製作影片的經驗。

高澤：是什麼呢……？應該是和朋友一起去北海道旅行吧！

DAIGEN：兩位都是從Vlog開始嗎？

高澤：做出第一支影片的時候，有沒有一種很棒的感覺？分享給別人看時都收到很好的評價，想說莫非我是天才嗎？！（笑）當時還沒開始進行影片製作，只是在經營自己的部落格。

JEMMA：一開始是做Vlog，之後去澳洲打工度假，也把當時的日常生活做成Vlog。

DAIGEN：這本書是為了初次嘗試拍攝和編輯影片的人所寫的，對於這樣的讀者，兩位會建議要從製作什麼樣的影片開始呢？

高澤：這要看想留下什麼囉……。我喜歡人，拍攝Vlog也是基於這個原因。我想如果喜歡花的話，拍攝與花相關的影片也行，以快照攝影的方式拍照，做成放映圖片的形式也行。

JEMMA：我覺得拍攝Vlog以外的影片難度比較高，我自己一開始也是在房間裡攝影而已。在外面的話，突然要開始拍外景比較難，也不知道要拍什麼，對吧。在家裡拍攝的話，也許多少會想說要把房間清掃一下，但我想可以把桌面以上的地方掃乾淨，可能最初從範圍較小的地方開始比較好。小物件或料理之類的。還有，我認為不用拍得太長也沒關係。

DAIGEN：除了影片編輯之外，攝影上也是，有沒有遇到什麼挫折呢？

JEMMA：嗯……。挫折啊……。

高澤：沒有！（笑）。畢竟是Vlog嘛。成果沒什麼高低之分。

DAIGEN：看了別人的影片後，覺得對方拍得很棒，會不會有現在的自己還做不到的想法？

Chapter 1
Chapter 2
Chapter 3
Chapter 4
Chapter 5
Chapter 6
Chapter 7

高澤：但是對方也沒辦法做出DAIGEN先生這樣的影片。

JEMMA：只有DAIGEN先生才做得出這樣的影片嘛。

DAIGEN：我一不小心就會和別人進行比較，然後覺得自己做不到。

高澤：如果要說比較的話，我比較會和過去的自己比較吧！感覺「這次製作的影片是最棒的！」，認為這支剛完成的影片超越了過去自己的作品。

DAIGEN：在這層意義上，每次製作新的影片都是在超越自己的巔峰。

JEMMA：一直無法從過去的作品抽離也不太好。

DAIGEN：我們三個人都在製作影片。你們覺得以影片留下回憶，和以照片留下回憶有什麼不同？

高澤：我兩種都在做，倒不如說照片比較是我主要的創作方式。

即使遭遇失敗，也很有趣
這都會變成自己的養分，不會視為失敗

DIGITAL LIFE
デジタルライフ・モノワーカー
モノ選びで劇的に豊かになる仕事術

高澤けーすけ

MONO WORKER

透過選物讓生活急速變富的工作經營學

數位生活・數位選物工作者

遠距工作變得普遍後，自由工作者的人數也漸漸增加，這本書中可以看見高澤けーすけ的居家環境和工作器材。KADOKAWA／1,542日圓

高澤けーすけ（Keisuke）
以創作者的身分製作並分享評論、生活風格、科技、旅行等能「讓日常生活多一點快樂」的內容。

喜歡影片的人聚在一起後
可以一輩子談論影片的話題

DAIGEN

本書的作者。一邊為企業製作PV和MV的同時，一邊在YouTube頻道「DAIGEN TV」上發布能幫助影片攝影者的影片。

高澤：就影片入門而言，現在已經不是橫式影片會吸引觀看人數的時代了，而觀看數不成長的話，很容易就膩了，因此從這一點來看直式影片比較好。

DAIGEN：最近我也以DJ DAIGEN這個主題發布一些直式影片，收到非常好的回響！直式影片的製作也很愉快呢。

對了，剛開始拍攝影片時，有沒有覺得什麼工具比較方便呢？

JEMMA：三腳架。如果是用智慧型手機的話，小一點的三腳架也可以，如果是無反相機的話那就要大一點的三腳架。有三腳架的話，能大幅增加攝影的範圍。也可以拍攝第三人稱視

JEMMA：雖然現在製作影片的數量比較多，但我也想開始增加照片的數量。之前因為興趣的關係開始拍照，雖然我也很喜歡，但還是超越不了我對影片的熱愛。就影片來說，種類非常多不是嗎？有攝影作品，也有Vlog。在作品中，可以將無法用言語傳達的想法透過影片呈現，而照片只有一張，無法將自己的想法傳達完整。

高澤：為什麼想要增加照片的數量？

JEMMA：為什麼呢……？總之就是想要增加（笑）。

DAIGEN：影片和照片是不同的創作途徑，我有時也會拍拍照或在社群媒體上看照片來轉換心情。對影片製作已經熟悉到一個程度了，也想讓拍照技術提升到同樣的程度，我是有這種感覺。想精進技術的理由也許很單純。我也想留下小孩的照片……。

高澤：照片的話比較有留白的感覺。照片既可以回頭看，也不一定需要加工。編輯影片好像是理所當然的，但照片拍好後可以立刻分享。

DAIGEN：照片的話可以輕鬆簡單的留下感覺。

高澤：影片很容易就能注入感情，長度大概3分鐘以上，就回顧的意義上來說，比較有難度。之前一起出遊時也拍了一些照片，我覺得如果是照片的話，比較容易聊一聊當時發生了什麼。可以說是記憶補正的一種做法吧。

DAIGEN：因為資訊量較少，比較容易核對記憶吧！

高澤：也許是因為不是那麼鮮明，所以才可以進一步聊聊。

DAIGEN：如果現在要開始影片製作，可以公開發布的平台果然還是社群媒體嗎？從哪裡開始比較好？

高澤：短影片吧！現在所有平台都可以上傳短影片不是嗎？YouTube也好，TikTok、LINE、Instagram也都是不錯的選擇。我認為上傳到自己適合的平台是最強的。

JEMMA：直式影片吧！

DAIGEN：先上傳1次短影片試試看，感覺好的再繼續？

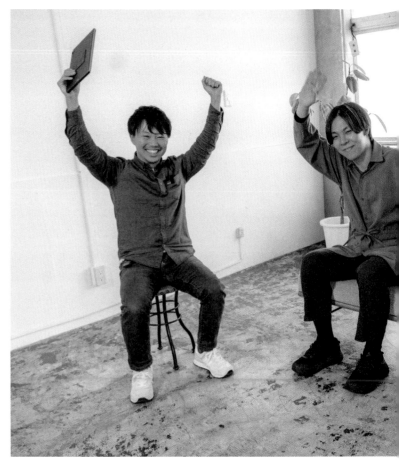

SPECIAL

角的影像。我最初一直是以智慧型手機進行攝影，當時會使用三腳架手機夾。

高澤：光線！如果沒有光的話，就買照明器具。無論是照片或是影片都要捕捉光源，說的極端一點，越明亮越能拍得漂亮。智慧型手機的話更是如此。說到相機和智慧型手機的差異，那就是接收光線的表現，因此若是以智慧型手機進行拍攝，我認為有充足的光源比較好。

DAIGEN：原來如此！我的話⋯⋯是麥克風，因為聲音很重要。

從開始拍攝影片，到將影片製作作為工作，這之間有沒有覺得「我可以靠這行吃飯！」像這樣有成就感的瞬間？

也就是從興趣到工作的分歧點⋯⋯。我的話當初YouTube頻道的訂閱人數一直沒成長，上傳100支影片也只有300人⋯⋯。但是將頻道方向轉為上傳為了影片攝影者所拍攝的影片後，訂閱人數開始增加，也有廠牌委託案子給我。因為這個廠牌知道的頻道，讓我開始有了自信。

高澤：對我來說不是從工作這個視角來看。也許直到現在也是作為興趣來經營。我一直都在經營部落格，經內容改成影片。雖然是工作，但正因為是我的興趣才能堅持下來，大概是這種感覺。說到分歧點的話，是在更之前，以部落格為主的時期。1天2篇，一年會有500篇以上的貼文，一定程度上有賺到錢，現在只是將平台轉移到發布影片的平台上。

DAIGEN：很會下標題這一點，果然是跟之前經營部落格有很大的關係吧。

JEMMA：我是因為DAIGEN先生建議我嘗試經營YouTube才開始的。真的很感謝DAIGEN先生願意常常和我討論經營YouTube的事（笑）。開始製作影片後，也有和工作相關的部分，不過我認為和人的連結更是有劇烈的變化。正因為能和現在緊密相連的人相遇，世界才寬廣了起來。

高澤：正因為影片的難度稍微高一點，我認為是很好的興趣，覺得好像比較容易交到共通的朋友。我也因為影片的關係認識了非常多的人。

DAIGEN：我想喜歡影片的人聚在一起的話，可以一輩子談論影片的話題吧！

最後一個問題，之後想挑戰什麼樣的影片呢？

高澤：我想挑戰電影。我想要多想一些新的概念，製作有趣的影片。我想製作的不是在電影院放映的電影，而是嘗試以自己覺得有趣的形式和最好的表現方式來製作。使用電影鏡頭，或嚴選使用的器材等，也想嘗試從概念來選器材這個方法。

JEMMA：開始工作後我比較少做這種影片，但現在定期以獨立製作的方式製作影像，中間稍微有些間隔時間，也想稍稍在這塊多投注一些心力。我想要製作呈現自己發想的影片。雖然說是獨立製作，但也想嘗試多人參與、有規模感的影片。

DAIGEN：我想拍攝聚焦在自己身上的影片。反映自己人生的影片。自己主演、自己寫劇本。也有想讓大家多了解我這個人的心情。因為以和別人有點不同的方式在經營生活。我認為可以展出這些面向的話會是很棒的作品。

透過影片和他人建立連結
世界也變得更寬廣

本書收錄以1支手機進行厲害影片製作的技巧。也可以觀看表現技巧的示範影片。Impress／2,090日圓

JEMMA

在YouTube「JEMMA's style／じぇますた」上發布只要用智慧型手機就可以完成的影片製作Tips，和影像作品及器材的評價影片。

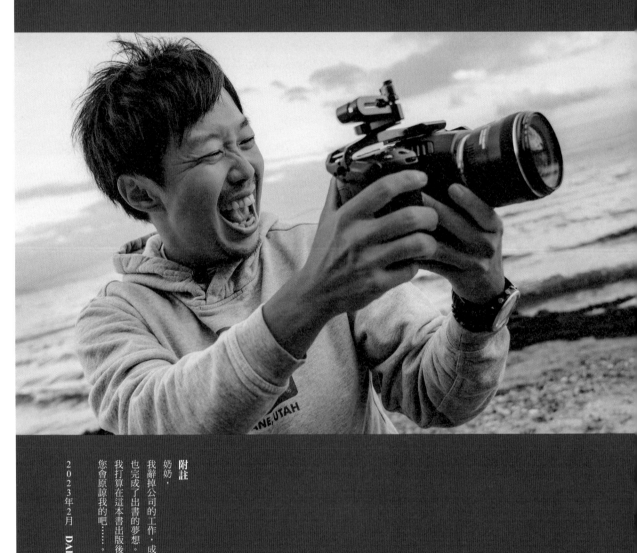

附註

奶奶，

我辭掉公司的工作，成為影片製作人。

也完成了出書的夢想。

我打算在這本書出版後，如實和您報告這一切。

您會原諒我的吧⋯⋯。

2023年2月 **DAIGEN**

結語

謝謝您讀完這本書。

其實「出書」是我在大學時所描繪的夢想藍圖之一。

我生在一個幾乎沒出過北海道的平凡家庭裡，大學休學後，很突然的就前往澳洲打工度假。

也沒有什麼明確的目標，只是懷著好奇心，想稍微從平凡的人生道路上踏出去看一看。

周圍也有「明明就不會說英文、還要去國外呀（笑）」或「這樣以後找不到工作（笑）」這樣的批評。

去向祖母報告從大學休學時，祖母也說「好不容易上了大學，以後找工作要怎麼辦？！」，於是大吵了一架。對於在這樣封閉的環境下成長的我來說，海外的生活又過了五年，才終於下定決心辭掉公司的體驗既新鮮又令人開心。

就這樣，我注意到了「軌道並不是筆直向前，中間也有很多岔路。」因此，未來若能走向和一般人有點不同的人生道路出書的話，也許會很有趣？我開始思考這些事情。

從澳洲回國後，抱持強烈的決心投入求職活動後，如願以償應徵上了希望的職位（藥廠的業務）。

也許是很適合當業務的緣故，工作時非常開心，常常投入到忘記了時間。

然而，進藥廠工作第4年時，我開始對「公司的規則」是絕對的這件事有了疑問。

儘管績效上有做出成果，因為遲交營業日報和沒參加公司內部會議（我以客戶為優先，公司內部的事務放在比較後面）的影響，一直無法如願升遷。

明明是業務，但沒有績效成果，只要迎合公司和主管的喜好就能升遷，這種在公司上班才有的氛圍令我感到不耐，所以選擇了「自己賺錢養活自己」的這條道路。

如前文所述，在封閉的環境下成長的我，身邊並沒有自己創業、走新創這條路的人，所以從對公司的作法抱持疑問開始工作。

當然，我沒有向祖母報告辭掉工作的事。

我了解「影片製作」的樂趣後，人生起了非常大的變化。

在創業最初，我原本是想幫企業製作宣傳影片，但後來覺得「發表自己的作品也許比較開心」，才認真開始YouTube影片的製作。

從結果上來說，這是正確的選擇，現在雖然是在工作，又不像在工作。工作變成了興趣的延伸。

影片真的很有趣。

我認為沒有比影片這個工具更能傳達目己所思所想，以及留下記憶。

這本書介紹了攝影、編輯的基本技巧。

還有很多事想和大家分享，但因為頁數的關係所以變成這樣的文字量（笑）。

若想了解更多細節，或是想提升影片製作的技術，請到YouTube上觀看「DAIGEN TV」的影片吧。

如果有什麼不清楚的地方，只要留言詢問，我都會回覆的！

DAIGEN

VIDEO MAKING START BOOK

和日本攝影師DAIGEN一起

從零開始學習影片製作

作 者	DAIGEN	
翻 譯	楊易安	
發 行	陳偉祥	
出 版	北星圖書事業股份有限公司	
地 址	234 新北市永和區中正路 462 號 B1	
電 話	886-2-29229000	
傳 真	886-2-29229041	
網 址	www.nsbooks.com.tw	
E–MAIL	nsbook@nsbooks.com.tw	
劃撥帳戶	北星文化事業有限公司	
劃撥帳號	50042987	
製版印刷	皇甫彩藝印刷股份有限公司	
出 版 日	2024 年 7 月	

[印刷版]
I S B N　978-626-7409-36-7
定　價　550 元

[電子書]
I S B N　978-626-7409-34-3 (EPUB)

國家圖書館出版品預行編目(CIP)資料

和日本攝影師DAIGEN一起從零開始學習影片製作/
Daigen著;楊易安翻譯. -- 新北市:
北星圖書事業股份有限公司, 2024.07
192面;18.2x25.7公分
ISBN 978-626-7409-36-7(平裝)

1.CST: 攝影技術 2.CST: 影像處理

952　　　　　　　　　　　112021511

官方網站　　　臉書粉絲專頁　　LINE 官方帳號　　蝦皮商城